中国著名书画家印谱

国学艺术系列

第五册

彭一超 编著

中国著名书画家印谱

【民国卷目录】

姓名	页码
丁衍庸	二
丁辅之	四
马 衡	八
马万里	一〇
马公愚	一二
丰子恺	一六
王福庵	一八
邓尔雅	二二
邓散木	二八
宁斧成	三二
弘一法师	三四
白 蕉	四〇
乔大壮	四二
吕凤子	四六
孙龙父	四八
齐白石	五〇
吴朴堂	五八
吴湖帆	六四
寿 玺	六六
张大千	六八
张鲁盦	七四
李尹桑	七六
杨仲子	八〇
陈 年	八四
周铁衡	八六
周梅谷	八八
孟昭鸿	九〇
易 孺	九二
经亨颐	九六
金 城	一〇二
费龙丁	一〇四
贺培新	一〇六
赵 石	一一〇
赵时㭎	一一四
钟刚中	一一八
闻一多	一二〇
唐醉石	一二四
谈月色	一二八
高时敷	一三〇
黄宾虹	一三二
傅抱石	一三四
童大年	一三六
谢 光	一四〇
韩登安	一四四
简经纶	一四八
褚德彝	一五二

中国著名书画家印谱

民国卷

丁衍庸（一九〇二—一九七八）近现代书画篆刻家、艺术教育家。又名鸿，字叔旦。广东茂名人。主要活动于民国时期。早年有「东方马蒂斯」之誉。

年十六即嗜绘画，受其叔父丁颖鼓励东渡日本，入国立东京美术学校（现东京艺术大学）攻读，于人体素描、静物、风景，莫不深究，尤醉心野兽画派大师马蒂斯画风，废寝忘食，成绩斐然，深得校长黑田清辉赞赏，年仅弱冠，作品已入选日本中央美术展，一鸣惊人。一九二五年毕业回国，得蔡元培先生赏识并襄助，聘为筹备委员兼审查委员，创立中华艺术学校，任教授兼教务长；一九二八年改任校长。时教育部拟办第一届全国美术展览会，艺术部主任，及市立美术学校教授。不久，广州筹建美术馆于越秀山，先生应邀回粤主其事，并兼市博物馆常务委员，初主德明书院艺术系。一九四六年复员返粤，担任广东省立艺专教授。一九四九年移居香港，初主德明书院艺术系。一九五六年应钱穆先生之聘，创办新亚书院艺术专修科。中文大学成立，任艺术系主任。五十多年献身艺术教育，桃李满天下。

教学之余辛勤创作，其所作水墨画终自树一帜，用笔古拙，造型独特，墨色淋漓，人物、花鸟、山水、无不意趣盎然。在香港及法、英、日、美等国展出，享誉海外。书法精研大草，取法在怀素、八大山人之间，喜用秃笔，错落参差，与画风浑然一体。先生五十八岁始亲自操刀治石。据闻其治印一如作画，不论大小，皆顷刻而就，尽意而止。或雄浑泼辣，或古拙昂然。被李润桓誉为「入古出新，以赡识胜」一语中肯。所作肖形印，脱古人藩篱，潜心造化，既具东方气息，复蕴西土风华，尤觉耳目一新。著有《丁衍庸印存》《丁衍庸诗书画篆刻集》等。

丁辅之（一八七九—一九四九）近现代书法篆刻家、收藏家、出版家。原名仁友，后改名为仁，别号鹤庐，守寒巢主。浙江杭州人。为八千卷楼主丁松生从孙。光绪三十年（一九〇四年），在杭州西湖孤山与叶为铭（叶铭）、王福庵（王禔）、吴石潜（吴隐）同创『西泠印社』。主要活动于晚清、民国时期。

丁氏出身千书香世家，自幼刻苦治学，并游猎诸艺，于古文诗词、金石书画、收藏鉴赏无不精通。书法好以商卜文创作，并集成联语。擅画蔬果、梅花。嗜印成癖，摹拓无虚，篆刻用刀劲健，布局安详，得浙派旨趣。喜收藏，家以藏书闻名海内。

丁氏深究金石，讲究『印外求印』。一是宗法古玺、汉印，善于模仿浙派诸家，印风古秀典雅，富金石气韵而不求斑驳，堪称大家。二是潜心集印，倾尽毕生之力以求之，于当时已名震海内外。其祖辈时已有『七十二丁庵』之斋称，至丁氏晚年藏丁敬印已增至百余方，可称集大成者。三是出版印谱甚多，丁辅之所付梓印谱主要有一九一〇年辑《鹤庐印存》共四册为一函；光绪甲辰（一九〇四年），先后出《西泠八家印谱》《泉塘丁氏八家印谱》两种；光绪丁未（一九〇七年），出《西泠八家印选》三十册；一九一六年辑《秦汉丁氏印选》二册；一九二六年，出《西泠八家印选》，每印均附释文，故为研究西泠八家的最佳资料。四是在印社方面，丁辅之堪称创立中国印社之始祖、西泠印社创社四英之一，无疑对印社的创始与发展功德无量。此外，他首创的仿宋活字在中华书局任董事、聚珍仿宋部主任等职。他首创的仿宋活字在中国印刷史上有重要贡献。

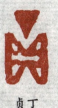

贞丁

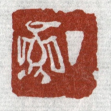

鸿丁

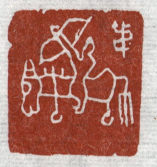

（形肖射骑）叔

（印形肖）玺之鸿

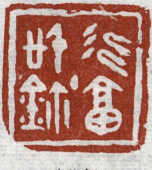

玺信庸衍

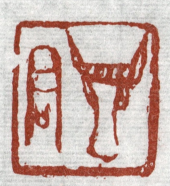

（印形肖）君牛

（形肖猪）旦叔

中国著名书画家印谱

丁辅之

辰盦

季维王　孙天

后之国宿　钧鸿天中

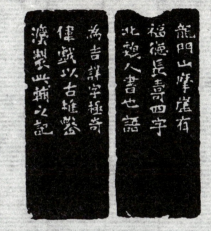

寿长德福

藏珍园简　心琴胆剑

中国著名书画家印谱

丁辅之

玺之戌宗

印迹名藏珍轩陶友

事白之辅

情闲意幽

马衡

马衡（一八八一——一九五五）近现代金石考古学家、书法篆刻家。字叔平，别署无咎，所居曰凡将斋，又名鱓庐。浙江鄞县人，曾任西泠印社第二任社长、北京故宫博物院院长等职。

其兄裕藻，攻文字；叔平先生精金石，擅鉴赏；有弟监（字季明）、廉（字隅卿），并长文学，兄弟四人俱讲学南北各大学，一门俊彦，时称曰"四马"。先生一九二二年曾任北京大学研究所国学门考古学研究室主任，讲授金石学。叔平先生素重实践，勤于学术考察，自一九二三年以来，先后至新郑、孟津调查铜器出土地，至洛阳圪垱调查汉魏石经出土地，并参加魏子窝、燕下都之发掘。中年以后，从金石学之探讨，转入考古学之研究。一九二四年参与清室善后委员会点查故宫物品。一九二五年故宫博物院成立，任古物馆副馆长，一九三三年任故宫博物院长，对文物之搜集、展览、图录出版等贡献良多。抗战期间，主持文物内迁，筹划装运、备极劳勋，卓有成就。因晚岁年老多病，一九五二年辞去院长职，改任北京文物整理委员会主任。其主要著作有《中国金石学概要》《石鼓为秦刻石考》《中国之铜器时代》《戈戟之时代》《凡将斋金石丛稿》八卷及附录。一九七七年，中华书局出版《凡将斋印存》等。

先生富收藏，能诗词，工篆隶，余事治印，整饬渊雅，直追周秦两汉，法度森严，继吴昌硕后被推为西泠印社社长。先生殁后，其子太龙收集零存，辑成《锐庐印稿》，多为抗战时入蜀之作。一九一二年，丁仁《咏西泠印社同人诗》（集《论印绝句》中有一首咏及叔平先生，诗云："画品书评一舫多（倪印元）（沈心）。珍藏谁似西园癖（杨复吉），赖有当年马伏波（陈鲈）。"

中国著名书画家印谱

马 衡

马万里（一九〇四—一九七九）现代书画篆刻家。原名瑞图，字万里，以字行。别署曼庐、曼福堂主、晚岁自号大年涤甦。斋名曰曼福堂、紫云仙馆，去住随缘室、九百石印精舍。江苏常州人。幼时即嗜书画篆刻，十八岁入南京美术专科学校国画系攻读，在校时，曾农髯观其画，跋曰："万里贤棣妙龄所为书画，其骨韵之清丽，当压倒一切，老髯亦当引为畏友。"嘉许备至。一九二四年以优异成绩毕业，留校任教。同年，举行个展于南京，颇获时誉。一九三三年，与舅氏张仲青于常州举办扇面联展，尤得里人称赞。一九三四年创办桂林美术专科学校，任校长兼国画系主任。一九三六年在南宁举行个展，徐悲鸿撰赠长序。五十年代初居北京，与陈半丁过从甚密。一九六〇年，应邀移家南宁，任广西壮族自治区文史研究馆副馆长。曼庐以绘画名最著，所作花卉紫藤尤为一绝，墨竹亦清隽绝尘。山水雄肆不凡，曾与大千合作《桂林独秀峰图》长卷，今藏广西壮族自治区博物馆。

先生书法似明人，得其倜傥纵横之姿。而治印尤高古绝俗，朴茂雄肆。曼庐书法，长于行草外，尚能篆隶。治印初得祝子祥指授，先后取法于邓石如、吴让之、赵之谦、吴昌硕诸家，复上追前人，所诣益深，其篆刻润例乃赵叔孺、王二苹、吴湖帆、褚德彝、冯超然等诸公所代订，文中有"腕力之强，超绝侪辈，兴至奏刀，便觉古趣盎然，置之秦汉印谱间，无分轩轾"。生平治印甚多。一九八一年，其门人辑成《曼福堂印谱》。

养安生愿

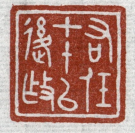

作后以十七任右

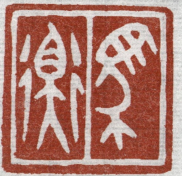

碑藏斋将凡

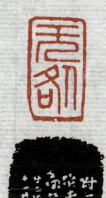

谷无

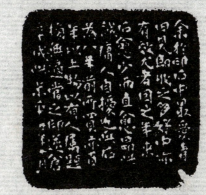

衡 马

中国著名书画家印谱

马万里

马公愚（一八九三—一九六九）近现代学者、书画篆刻家。出生于浙江永嘉县百里坊（今温州市鹿城区）一个世代书香之家。本名范，以字行。愚，原作禺，因人多不识禺字，遂加一心字，曾有人因此同他开玩笑说：「公真有心人也！」。寄籍上海。晚号冷翁，别署畊石簃主。主要活动于民国时期。

先生从小继承家学，工于诗画，尤精书道。其书品、画品、人品，有口皆碑。辛亥革命前夕，他正在杭州启明女中，和一些同学参加革命宣传，秘密散发传单。回到温州后，他热心于教育与文化事业，一九一二年创办永嘉启明书，一九一四年组织东瓯美术会，一九一九年又与郑振铎、沈卓民等发起组织永嘉新学会，发表宣言，并于次年创刊新学报。一九二六年继其兄孟容之后不久，他也到上海美专任教，从此长期在上海生活。

马公愚进温州府学堂读书时，楷行临池已初具功力。该校是在孙诒让倡导下创办的，孙氏对其颇为关注，常亲临训勉。一次他见到马公愚的书法篆刻习作，赞赏之余，勉励他上溯三代，注意从书法艺术的根源上多下功夫，立志做一个有成就的书家和印人。故而马公愚在书法上最见功力，诸体兼擅。真草取法晋代钟繇、王羲之，得浑厚醇雅之气；隶书以汉代的《礼器碑》《史晨碑》为主骨，写得温润秀逸；篆书擅长《大盂鼎》《石鼓文》《峄山碑》和秦诏版，雄健疏朗。因此，他的篆刻追踪秦汉，虽所作不多，但每每刻得清朗高古，功夫决不在邓散木、钱瘦铁之下。他曾说摹印之难在篆而不在刻，确是不易之论。他也能作花卉，用笔苍浑淡雅，即使一些专业画家也未必可以企及。只是他的篆刻和绘画均被书名所掩，鲜为大众所知。

建国后，曾任中国美术家协会和上海中国书法篆刻研究会会员，被聘为中国文字改革委员会委员、上海中国画院画师、上海文史馆馆员等。著有《书法讲话》《书法史》《公愚印谱》等多种。

昂少

化造师我

年长里万

神入自时家到俗

信印斐刘

中国著名书画家印谱

云插峰双

钟晚屏南

时闲有那生人

印山静郎

寿长夫立

囡 越

培元蔡

藏楼薰南

凉清地心

诚其立辞修

社印泠西

中国著名书画家印谱

马公愚

丰子恺（一八九八—一九七五）现代漫画家、散文家、艺术教育家。原名丰润、丰仁。又名婴行。浙江桐乡人。主要活动于民国时期。工绘画、书法、能治印，亦兼擅散文创作及文学翻译。

丰子恺自幼爱好美术。一九一四年入杭州浙江省第一师范学校，从李叔同学习音乐和绘画。一九一八年秋，李叔同在杭州虎跑寺出家，对他的思想影响甚大。一九一九年师范学校毕业后，与同学数人创办上海专科师范学校，并任图画教师。五四运动后，开始进行漫画创作。早期漫画作品多取自现实题材，带有"温情的讽刺"后期常作古诗新画，特别喜爱选取儿童题材。他的漫画风格简易朴实，意境隽永含蓄，是沟通文学与绘画的一座桥梁。一九二一年东渡日本学习绘画、音乐和外语。一九二二年回国到浙江上虞春晖中学教授图画和音乐，与朱自清、朱光潜等人结为好友。一九二四年，文艺刊物《我们的七月》四月号首次发表了他的画作《人散后，一钩新月天如水》。其后，他的画在《文学周报》上陆续发表，并冠以「漫画」的题头，自此中国才开始有「漫画」这一名称。一九二五年成立立达学会，参加者有茅盾、陈望道、叶圣陶、胡愈之等人。一九二九年在上海创办立达中学。一九三一年，他的第一本散文集《缘缘堂随笔》由开明书店出版。抗战期间，辗转于西南各地，在一些大专院校执教。一九四一年进浙江省立第一师范学校。一九四三年起结束教学生涯，专门从事绘画和写作。

建国后，曾担任中国美术家协会上海分会主席、上海文学艺术界联合会副主席、上海中国画院院长、上海对外文化协会副会长等职。著有《音乐入门》《子恺漫画全集》《缘缘堂随笔》《丰子恺书法》《丰子恺散文选集》等多种。

六亿神州尽舜尧

畊石簃

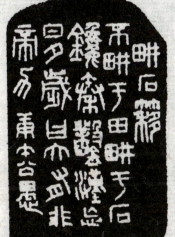

玉宇澄清万里埃

中国著名书画家印谱

丰子恺

恺子丰

画漫恺子

藏自堂缘缘

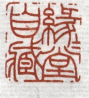

主堂缘缘

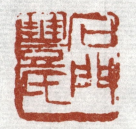

堂缘缘

氏丰门石

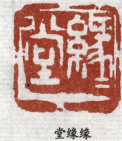

画书恺子

氏丰门石

王福庵（一八八〇——一九六〇）近现代书画篆刻家。原名寿祺，后更名褆，字维季，号福庵，以号行。别署锄石农、微几、屈瓠、印佣、石奴、罗刹江民等。所居号麋砚斋、春住楼。浙江仁和（杭州）人。主要活动于晚清、民国时期。

福庵先生幼承家学，于文字训诂、诗文等皆富修养。十余岁即以工书法篆刻闻名于时。年二十五，与叶铭、丁仁、吴隐等创设西泠印社于西湖孤山。早岁以其精擅之算术及测绘技术服务于铁路。一九二二年曾漫游湘楚等地。后应邀赴北京任印铸局技正，与其共事者有唐醉石、冯康侯诸公，皆并世俊彦，时全国官印，悉由印铸局篆铸。又兼故宫博物院古物陈列所委员。一九三〇年南归，定居上海，鬻艺自给。好蓄青田旧石，所藏极富，自称印佣。得未刻之石，暇则奏刀以自存。海内外求印者甚众，生平刻印，数以万计。其书工数体，金文、小篆均匀整而劲健；晚年从汉登安、顿立夫、吴朴堂等卓然成家。其印初宗浙派，后又益以皖派之长，复上究三代古印，自成体貌。尤精于细朱文多字印，堪称同道翘楚。沈禹钟《印人杂咏》有诗咏之：「法度精严老福庵，古文奇字最能谙。并时吴赵能相下，鼎足会分天下三。」

著有《说文部属检异》一卷、《麋砚斋印存》二十卷、《麋砚斋作篆通假》十卷；藏印曾编成《福庵藏印》十六卷；自刻印有《罗刹江民印稿》八卷。福老晚年，被聘为浙江省文史研究馆馆员、上海中国画院画师、中国金石篆刻研究社筹委会主任。福老逝世前一年，已将毕生刻印精品三百余方捐献上海博物馆。逝世后，其夫人遵照遗嘱，将家藏三百余印，及书画碑版四百余种捐赠西泠印社。

但愿人长久千里共婵娟

我书意造本无法

心舍书画

叔孺七十后作

邢琅

竹溪沈氏

弋钓书部

无咎周甲后作

但恨贫分学问功

老已身成名不生儿男

束云作笔海为砚

平生心事白讴知

中国著名书画家印谱

中国著名书画家印谱

王福庵

邓尔雅（一八八四—一九五四）近现代书画篆刻家。原名溥，字季雨，又字万岁，号尔雅，以号行。别署风丁老人。因得唐绿绮台琴及今释和尚《绿绮台琴歌》手卷，遂颜其室曰绿绮园，自署绿绮台主。其室名尚有邓斋等。广东东莞人。主要活动于民国时期。父蓉镜太史，一代名儒，精小学，富收藏。尔雅少承家学，精研文字训诂，金石书画。一九○五年东渡日本，学习美术。一九○七年回国，任职于北京，旋辞归粤，从事教务多年。晚年长居香港，以书、印自给。尔雅诗书画印皆负时名。诗宗龚定盦，并主持南社广东分社社务。擅画菊石墨梅，惜为印名所掩。书法楷学邓承修，晚年参黄道周、倪元璐笔法；；篆拟邓石如、吴熙载、黄牧甫，曾为蔡哲夫代笔。刻印最精，初宗邓石如，继而专事黄牧甫，后博涉古玺、汉印、元押、肖形，皆以黄牧甫刀法为之，秀挺峻拔，自具新意。晚年常以六朝碑字入印，造诣精深，实不多见。著有《篆刻卮言》《印滕》《邓斋印雅》《印学源流及广东印人》等。

子侠邯燕尽结更名士美尽交万百三金黄得愿

斋研糜

千万

戊甲

中国著名书画家印谱

邓尔雅

公宾

经写雅尔

印雅尔邓

印形肖佛

千万

寿长人圆长月好长花

师画应身前客词谬世凤

人道浮罗

虹宾

邪手邪心

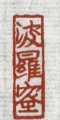
蜜罗波　者尊波

石一画日五水一画日十

中国著名书画家印谱

邓尔雅

少昂私印

般若画画长寿

山行之忙忙于作官

中国著名中国著名书画家印谱

小黄山馆

小黄山馆印

波冶

永怀茶山下

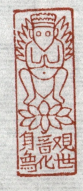
气象万千

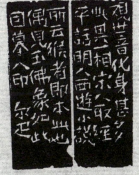
观世音化身像(肖形印)

中国著名书画家印谱

邓尔雅

邓散木（一八九八—一九六三）现代书画篆刻家。生于上海，学名士杰，号粪翁、散木，别号钝铁。主要活动于民国时期。一九六〇年因动脉硬化，截去左腿，夔为号，斋馆名有厕简楼、怀馨室、三长两短斋。三长者，篆刻、作诗、书法；两短者，绘画、填词，这是散木先生对自己艺术的评价。

实际上，他长于诗文、篆刻，也能作画，精于四体书。行草书集二王、张旭、怀素之长，旁参明末清初王觉斯、黄道周两家。隶书曾遍临汉碑。篆书初学《峄山碑》，继杂以钟鼎款识，上溯殷商甲骨文。篆刻初学浙派，后师秦汉玺印。早年得李肃之先生发蒙，壮年又得赵古泥、萧蜕庵两位先生亲授，艺事大进。后又从封泥、古陶文、砖文中吸取营养，形成了自己章法多变，雄奇朴茂的风格。一九三一至一九四九年之间，曾在江南一带连开十二次展览，遂渐为艺坛所瞩目，有书坛的「江南祭酒」之称。

散木先生一生勤于艺事，几十年间，黎明即起，临池刻印，至日出方才进早餐，曾手临《说文》十遍，去世前几天还在伏案工作。他又十分热心书法教育事业，举办讲座，编印讲义。他的《篆刻学》一书是其一生治印的理论精髓和对篆刻理论的系统化总结，对现代篆刻的繁荣与发展起到了重要作用。

瘦花黄比人

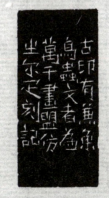

印之千万

楼人玉

中国著名书画家印谱

邓散木

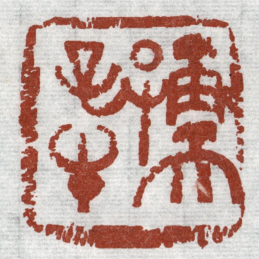
牛子犊

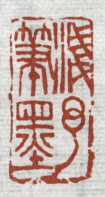
墨笔予浅

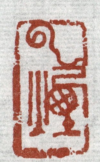
烟 云

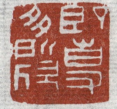
欣所多事即

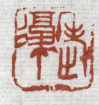
丁复老

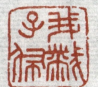
佩子蘜我

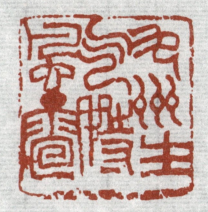
雷风恃气生州九

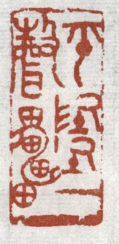
雷声一地平

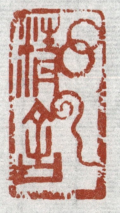
舍精云环

中国著名书画家印谱

邓散木

宁斧成（一八九七—一九六六）近现代书法篆刻家。辽宁沈阳（一说海城）人，久居北京。原名辅成，字宗侯，号宁二，别署腐成、老腐、老腐、老斧、半文盲。所居自号宁静庐、淡墨斋、半瓶斋、二百五石印斋。主要活动于民国时期。

先生书法功力深厚，始由帖学入手，后骎骎于碑学，古拙明秀，俊雄苍劲，曾饮誉一时。印学受染于吴昌硕结字、刀法、布局，中年后酷似陈衡恪，简练而凝重，妙在醇厚而得法。存世有《宁斧成印谱》。

一九七九年起出版《现代篆刻选辑》一集，收录齐白石、王褆、杜兆霖、宁斧成等名家作品共一六〇余印。上海书画出版社自

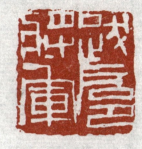

当惊世界殊

当跋扈将军

安住般若

盱君污

中国著名书画家印谱

宁斧成

弘一法师（一八八〇—一九四二）近代书画篆刻家、音乐家、教育家，也是中兴律宗一代高僧。俗名李叔同，浙江平湖人，生于天津。享有"二十文章惊海内"之誉。是集诗、词、书画、篆刻、音乐、戏剧、文学于一身的学者、艺术大师。

他少年即熟读《说文解字》《史汉精华录》《左传》等书，所作诗文及书法篆刻，颇受前辈赞誉。廿一岁，所作《李庐印谱》《李庐诗钟》问世。一九〇五年南洋公学经济科毕业后，得公费赴日本东京入上野美术专门学校学西洋画，更名李岸。一九一一年学成归国，任教于直隶模范天津工业学堂。次年改任上海城东女学教师，并参加南社。时陈英士创办《太平洋报》，应邀主笔副刊"太平洋文艺"。又与柳亚子同创"文美会"，主编《文美杂志》。一九一五年又应江谦之聘，兼任南京高等师范学校教席。一九一六年末，去杭州虎跑寺试验断食，历时十余日，取名李婴，与马一浮居士过从甚密。后拜了悟法师，始作在家弟子，出家，受具戒于杭州灵隐寺，得赐法名"演音"，号曰"弘一"。

法师之书，早年力摹秦篆字，喜临《宣王猎碣》石鼓文，后转习《张猛龙碑》《龙门造像》，沉雄峭拔，气势过人。出家之后，书风为之一变，锋芒尽敛，返璞归真，化篆隶为楷书，瘦而实腴，疏而不散。法师治印，受其父影响。始于十二三岁，十七岁转师唐静岩，弱冠已卓然可观。吴昌硕特以赏识，加入西泠印社。出家前夕，将生平用印移储西泠印社，凿壁藏之，叶铭为其题"印藏"两字，并记其事于壁端。出版有《李庐印谱》《乐石集》《醮纨阁印谱》等。沈禹钟《印人杂咏》有诗咏之云：："飘然出世一僧枯，留予朋曹印与书。脱尽人间烟火气，不嫌文字相难除。"

易容不

庐静宁

公墨淡

中国著名书画家印谱

弘一法师

四知

演音

弘一年六十以后所作

静观

三畏

大慈

壶公

一片冰心在玉壶

一鹤居

赐书堂

南无阿弥陀佛（肖形印）

中国著名书画家印谱

轩 锦

阁 爽

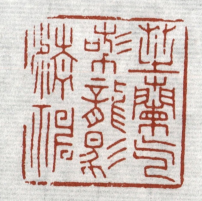

神精马龙味气兰芝

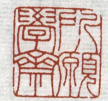

斋学愿所

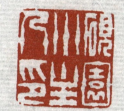

印人主斋园砚

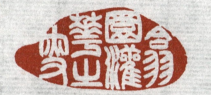

叟之花灌园翁

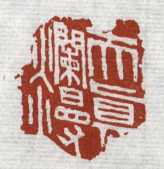

漫烂真天

中国著名书画家印谱

白蕉（一九〇七—一九六九）现代书画篆刻家。本姓何，名法治，字旭如，号复翁，又号白云间。废姓不用，后改名换姓为白蕉。上海金山县张堰镇人。

出身书香门第，幼承家学，少时就有书名于乡里。其家中张其所绘芭蕉，白描不着色，对人说：「此我自写照也。」擅为文，曾主编《人文月刊》，有《中华民国与袁世凯》《珍妃之悲剧》等著作。早年曾以新诗驰誉文坛，有诗集行世。书法以二王为宗，兼取欧、虞诸家，多致力于《兰亭序》，小楷、行书、大草，俱臻妙境。年三十，在上海举办个人书画展，颇获时誉。中年以后，著有《书法十讲》，共分为：书法约言、选帖、执笔、工具、运笔、结构、书病、书体、书髓、碑与帖等十讲，凡数万言，在香港《书谱》杂志发表于一九七九年第六期至一九八一年第四期。复翁曾北游燕京，拜见齐白石老人，白石见其题画文字，大加赞赏，即作画屏赠之，由此可见一斑。白蕉自称诗第一，画第二，书第三。篆刻偶然兴至，随手刃石，便成佳构。沈禹钟《印人杂咏》咏白蕉一首云：「能事工书与画兰，两间灵气入毫端。倾心一见山人刻，敛手甘从壁中观。」其印取径宋元而高古独绝，然自见邓散木印，敛手服之，遂不复作。建国后，曾供职于上海市文化局，晚年被聘为上海中国画院画师。「文革」中遭受迫害，含冤谢世。

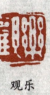

观乐

为不所有

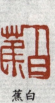

蕉白

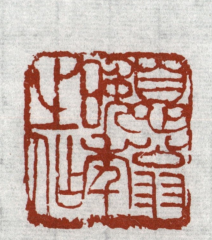

山房一水秋潭半

作之年晚翁息

中国著名书画家印谱

白蕉

乔大壮（一八九二—一九四八）近现代词人，书法篆刻家。本名曾劼，以字行。别署伯戢、劳庵、瘁翁、波外翁等。所居号波外楼、戢翼斋、酒悲亭、水夕室等。四川华阳人。主要活动于晚清、民国时期。

壮翁髫龄即受祖训甚严，博习经史诗文。清季毕业于北京译学馆，精擅法文。其书初学徐季海，后习虞世南《夫子庙堂碑》，复得益于褚登善《倪宽赞》，书风秀逸婉畅，深为同道所推重。徐悲鸿于一九三五年聘之为中央大学艺术系教授，讲授印艺。壮翁所撰《黄牧甫先生传》尝云："近世印人转益多师，固已，取材博则病于芜，行气质则伤于野。"颇切中其要。晚年厌为贵官治印，声言不再刻名章，其《自书印草后》云："蝇扁虮圆讵足多，昆吾远矣谢盘磨。欲划破房将军印，生不逢时可奈何！"于此可见其政治态度之一斑。他尤长于词学，唐圭璋先生誉为"一代词坛飞将"。著有《波外楼诗》四卷、《波外乐章》四卷。

壮翁治印始自一九一六年，四十以前多不留印稿，自一九三八年入蜀后方事拓存，逝世后友人辑其遗刻五百六十石成《乔大壮印蜕》二册，以玻璃版影印行世。壮翁之印，以得于牧甫之铦锐挺拔为多，亦博涉玺印、封泥，时有豪雄之致。寿石工曾云："乔伯戢喜抚牧甫，意在清劲一派。"并有诗咏之："眉山词绪子山文，后起真堪张一军。更向黔山低首拜，清刚二字总输君。"此不独论印，且兼及其诗文。沈禹钟《印人杂咏》云："游刃恢恢金石开，湘汇一水事同哀。乐章枉使存波外，按魄销魂惜此才。"惜乎其中年夭折，未能假以天年。

蕉白

人主筑小春留

者天法

翁头白未

四一

中国著名书画家印谱

乔大壮

小长安客

沈尹默

但令纵意存高尚

行严辞翰

迈宜堂

夜吟应讶月光寒

潘伯鹰印

素薇山馆

始知真放在精微

潘君

拙亦宜然

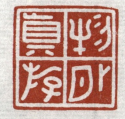
物外真游

中国著名书画家印谱

中国著名

吕凤子（一八八五—一九五九）现代中国画家、美术教育家。原名睿，字凤痴，别署凤先生，又曰老凤、江南凤，江苏丹阳人。主要活动于晚清、民国时期。

少聪慧勤奋，年十五，考取秀才。废科举后，入苏州武备学堂学肄业。后改就学于南京两江优级师范学堂图画手工科。一九〇九年毕业后，历任两江附中、宁属师范、江苏省第五中学、武进女子师范、长沙第四师范、扬州第五师范学校教席。一九一七年北上任北京女子高等师范学校教授兼专科主任；「五四」运动起，任上海美术专科学校教授兼教席。一九二二年改任江苏省第六中学校长，复兼正则女子职业学校高级绘画科主任。一九二七年秋，应聘任中央大学艺术系教授，并兼该校研究院画学研究员。一九三五年回故乡丹阳任正则女子职业学校校长。抗战期间迁校入川，一九四〇年在四川璧山创办正则艺专。解放后，任苏南文化教育学院艺术系主任、正则艺专校长。一九四〇年至一九四九年先后任国立艺专校长、国立社会教育学院艺术系主任、中国美术家协会江苏分会筹委会副主委、江苏省国画院筹委会主委等职。他一生培养了大批人才，桃李满天下，他早期的学生中就有刘海粟、徐悲鸿、张书旂等。

吕凤子具有全面的艺术修养，他精于书法、篆刻、诗词、画论。擅长画仕女、佛像等，书法不临秦汉以下，画法以写意传神为主，不入时流，我行我素，别具风格，卓然一代大家。著有《中国画法研究》《凤先生仕女画册》《华山速写》《风景画法》《吕凤子人物画册》《吕凤子画集》等。

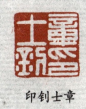

默尹

印钵士章

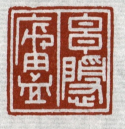

庐隐玄

中国著名书画家印谱

吕凤子

凤老

生先凤

凤先生写宋词

凤先生写宋词

天地一沙鸥

如此江山

如此江山

孙龙父（一九一七—一九七九）现代书画篆刻家。因出生之年为龙年，初名珑，号赤城居士、培凤居士、弄斧等。三十后更字龙父，以字行。所居号牧仓楼。祖籍江苏泰州，后居扬州。主要活动于民国时期。

先生幼承家学，弱冠之年，其书画金石即初露头角。抗日战争期间，曾在镇江、扬州等地鬻金石书画，多次举办个人作品展，名噪一时。扬州解放后，先执教于扬州中学，后任苏北师范专科学校（今扬州师范学院）副教授。

孙龙父书法工真、草、隶、篆，尤以章草名闻海内外，是扬州继吴熙载之后的又一书坛名师，与林散之、高二适、费新我合称江苏"书坛四老"。绘画擅长人物、花卉，亦间作山水，尤以画梅著称。篆刻主攻汉印，风格似黟山派，刀法爽劲，章法平淡中见奇崛，与罗叔子、桑愉合称为江苏"印坛三宿"。

先生书法博涉大篆、诏版、汉金及砖瓦文字，故其为印，笔随。体貌虽近牧甫，然有凝重苍厚特点。其书兼擅草书、汉简、大篆。所拟汉简之作，行笔沉着痛快，结体洒脱，气势夺人。大篆脱胎《石鼓文》《散氏盘》，笔力雄浑，而偶带草意，别有一番韵味。五十以后，步入"三章六草一分吾"境界，即章草三分、大草六分、个人独特表现一分也。而先生治印始于少年时，曾在"苦中作乐"印跋有云："余自十五六岁学治印，苦无师法，迄今无成，偷息风尘，偶开旧箧，存兹少作，不胜怃然。"他在《孙龙父谈印笔札》中云："治刻既要在规矩之中，又要在规矩之外，既要学习前人长处，别创新局面，多写多刻多实践，自有水到渠成之乐……"堪称精辟独到。

中国著名书画家印谱

齐白石（一八六四—一九五七）近现代书画篆刻家，原名纯芝，字渭清，后易名璜，字濒生，号白石，以号行。别署木人、木居士、杏子坞老民、星塘老屋后人、湘上老农、寄萍、老萍、寄萍堂主人、借山吟馆主者、借山翁、三百石印富翁等。湖南湘潭人。五十八岁时定居北京。

稍后，被前东德礼聘为艺术科学院通讯院士，世界和平理事会授予他「世界和平奖金」，备受殊荣。白石老人在一九三七年旧历计年七十五岁时，因信相命家言，改称七十七岁以趋吉避凶，故虽云享年九十七，实九十五耳。其一生勤奋过人，书画印创作数量丰富，作品流传广泛。他的艺术被称为「齐派」或「京派」。著作除《齐白石作品集》二集，尚有《白石吟草》及题跋、札记等文稿多种。湖南美术出版社出版有八卷套《齐白石全集》。

新中国成立后，中央美术学院聘其为名誉教授。旋又获授「人民艺术家」光荣称号，并被推为中国美术家协会主席。

白石

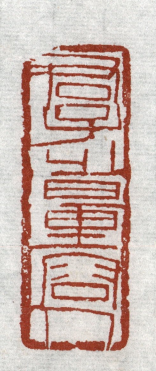

君子之量容人

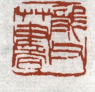

牧仓楼

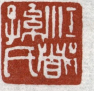

龙父草书

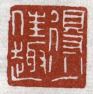

江都孙氏

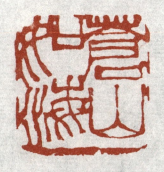

得少佳趣

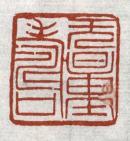

苍山如海

无量寿

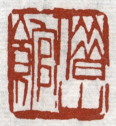
借山馆

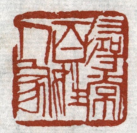
寻常百姓人家

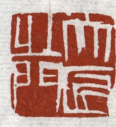
大匠之门

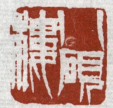
八砚楼

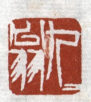
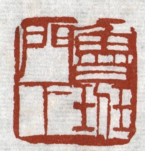
鲁班门下

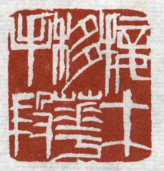
接木移花手段

九九翁

鲁班门下

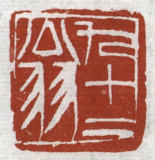
二十九翁

三百石印富翁

中国著名 中国著名 书画家印谱

齐白石

中国著名书画家印谱

成无四刻画字诗

寿长人

屋瓶

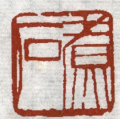

石煮

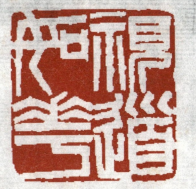

华如道观

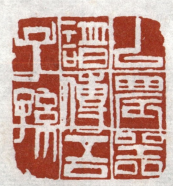

孙子吾传谱器农以

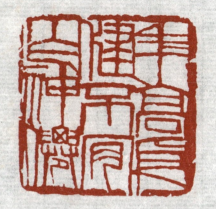

年高身健不肯作神仙

楼燕海

一代精神属花草

见贤思齐

齐白石

中国著名书画家印谱

齐白石

吴朴堂（一九二二—一九六六）原名朴，字厚庵。浙江绍兴人，少年即居杭州。十九岁时曾为阮性山治印。阮钤于扇上到处为之揄扬，遂致时誉，丁辅之、叶品三、陈叔通诸前辈尤为激赏。其名中有堂与庵字样，实兼斋馆之意。吴朴堂一九四七年加入西泠印社时才二十五岁，属早期最年轻的几位社员之一。

在西泠印社创社四英中，吴隐为其叔公；王福庵不但是其恩师，且将侄孙女王智珠嫁其为妻。一九四六年，受王福庵之推荐，吴朴堂曾任南京总统府印铸局技正，专门负责官印之篆稿。建国后，吴氏得陈叔通之荐入上海博物馆工作，乃精进不已。曾应陈叔通之请刻「毛氏藏书」印赠毛泽东主席。吴朴堂之印纯出传统，秀雅、整饬如其人。据吴氏之同门江履庵忆吴朴堂文字体入印，古茂多姿，典雅朴实。」吴朴堂之书法甚清俊，然传世作品不多，小楷学吴湖帆，得其神韵。黄宾虹遗著《宾虹草堂玺印释文》影印本，即为朴堂所笔录。

王福庵对吴朴堂极为器重，尝于座间数次指朴堂告宾朋曰：「他的魄力比我大。」更早些时候，曾为吴朴堂所辑《小玺汇存》致函称：「甫经阅读，老眼为之一明。」愉悦之情，溢于言表。据《近代印人传》载：「福老晚年，手颤抖，难以操刀治印。每篆稿之后，遂委朴堂刃石。即代篆刻，亦人莫能辨……六十年代初，朴堂颇致力印艺探新。于福老家法之外，更把取多种碑刻文字入印。复以汉、晋竹木简及写经之体为款识，面目独具，可谓前无古人。」曾辑成《小玺汇存》四卷，出版《吴朴堂印选》。在他逝世二十周年之际，上海书画出版社出版《朴堂印稿》以为纪念。与西泠同仁方去疾、单晓天合著有《古巴谚语印谱》《瞿秋白笔名印谱》等。

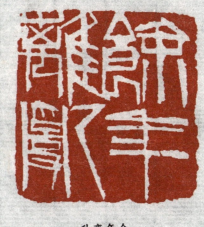

乱离年余

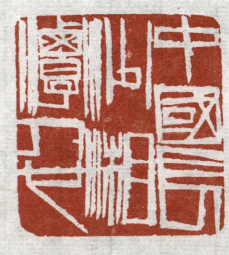

中国长沙湘潭人也

中国著名书画家印谱

吴朴堂

上海博物馆所藏图书

凤凰台畔旧推官

一岷读书

小楼一角常春住

乐只室

北京图书馆藏

半毡室

吴朴私印

朴堂墨缘

烟霞访碑

水乐琴音

龙井茶歌

顶上乘大藏千

中国著名书画家印谱

吴朴堂

印鹰伯潘　　　　　泉品跑虎

权闲得掩深门一

人后徐二

宜茶味　　　　　盘景

中国著名书画家印谱

中国著名

吴湖帆（一八九四—一九六八）民国时期山水、花卉画大家，古书画鉴定家。江苏苏州人，初名翼燕，字通骏；更名万，字东庄；又名倩，号倩庵、丑簃，书画多署湖帆。斋名梅景书屋。解放前曾任故宫博物院评审委员，解放后历任上海市第二届文联委员，中国美术家协会上海分会副主席、上海中国画院画师。

吴湖帆家学渊源，是清末著名学者、金石书画鉴藏家吴大澂之孙，受家学熏陶，酷爱艺术。十三岁学画，初从四王、董其昌入手，继而上探五代、两宋以及元明诸家。他一面悉心观摩家藏历代书画名迹，一面遍游名山大川，师古人和师造化结合起来，从而在艺术上形成缜丽丰腴、清隽明润的独特风格。他的书法，融米芾与宋徽宗赵佶的「瘦金体」于一炉，并结合自己的意趣，自成一格，其有个性特色，从而成为海上最享盛名的一位书画家、鉴赏家。又与吴子深、吴待秋、冯超然被誉为「三吴一冯」。又与赵叔孺、吴待秋、冯超然合称「海上四大家」。大千平生佩服的「两个半画家」中，第一个就是吴湖帆。在二十世纪三十年代，中国画坛有「南吴（湖帆）北张」（大千）之誉。

其主要著作有《梅景书屋画集》《梅景画集》《吴氏书画集》《吴湖帆画集》等。

吴

本临帆湖

倩 吴

笈秘屋书景梅

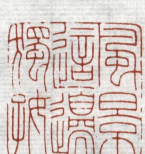

楼懒放

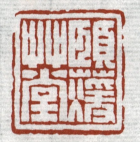

宗吾乃双无夏江

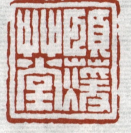

颐谖草堂

吴氏秘箧

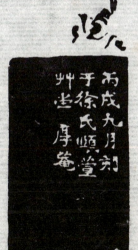

堂草萱颐

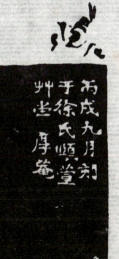

好独边这景风

中国著名书画家印谱

寿玺（一八八六—一九四九）近现代书法篆刻家，字石工，亦作石公、硕功，号印丐，别署甚多，珏盦、毂盦、南方墨者、竹斐居士等，均其习见者。因不喜吃鱼，故其室曰不食鱼斋。浙江山阴（今属绍兴）人，久寓北京，自称『越人燕客』。为鲁迅先生启蒙师寿镜吾之子。主要活动于晚清、民国时期。

家学渊源，少即长于诗文，又嗜金石碑版。沈禹钟《印人杂咏》曾有诗云：『暇日寻碑踏月还，摩崖每上会稽山。石工自是工无敌，人手真教石不顽。』盖记其少年已喜金石刻画也。辛亥革命后，曾囊笔辽东，与王希哲金石论交，引为同好。后移居北京，孙雄为之推介文坛，燕京文人荟萃，名家如林，观摩其间，艺事渐盛，名亦鹊起。工倚声，取径梦窗，朱祖谋为选定成《珏盦词》二种行世，颇获时誉。书法以奇峭著称，又精于鉴藏古墨，著有《重玄琐记》。石工曾任北京大学篆刻导师多年，弟子中能传其艺者，有齐燕铭、金禹民、温廷宽、戚叔玉、张牧石等。

先生早年服膺赵之谦、吴昌硕，中年以后又喜效黄牧甫法，所作多字朱文印，结构之疏密，均得力于此，惟挺拔稍逊。晚年上窥周秦，俯视汉魏，融会赵、吴、黄诸家意趣，以精丽秀美为尚。以石工之博多能，可穷印林正变，自非虚语。徐悲鸿论印，谓『方诸诗人蕴藉，吾则爱石工。』确能得其要旨。石工悬例琉璃厂南纸店，每日治事归必过焉，有件即于店内奏刀挥毫，从不带回家中书刻，求者以其速且工，多乐求索。生平刻印逾万，著有《蝶芜斋自制印逐年存稿》《铸梦庐逐年印稿》《铸梦庐刀挥毫》《铸萝庐篆刻学》《篆刻学讲义》等多种。

盦倩

屋书景梅

印藏珍淑静潘帆湖吴

海戏鸿群天游鹤云

记画籀丑

寿长倩吴

定论人后年百五待

印之帆湖倩吴

中国著名书画家印谱

寿 玺

张大千（一八九九—一九八三）现代书画篆刻家。原名正权，一字柄，后改名爰、季，又字季爰。四川内江人。九岁即随母曾友贞夫人及二兄善孖习绘事。年十九随兄善孖东渡日本学习染织及绘画。二十岁返沪，师事农髯曾熙、清道人李瑞清，曾李二师对大千一生艺术影响至深。后一度入松江禅定寺为僧，法号大千，仅三月遂还俗，故以大千居士为号。主要活动于民国时期。

大千流寓上海、苏州等地凡十余年，潜心临摹历代名迹，尤究心石涛、八大、石谿、渐江诸家，落笔乱真，见者无不折服，复兼及石田、老莲、伯虎诸派，继而上溯唐、宋、元诸大家，山水、人物、花鸟无不精妙。三十八岁受聘为中央大学艺术系教授。五十岁以后，萍踪海外，初旅印度，继客香港，旋移居阿根廷，两年后卜宅巴西，居十六载，再迁美国加州克密尔，年八十回台湾定居，"摩耶精舍"盖其晚年馆舍。大千画风凡四变：初拟明末四僧，继上追元四家而直入荆关董巨之室；敦煌归来，得探古人用笔、着色、构图之秘；晚年波写兼施，具象与抽象并见，倜傥奇诡，变化无常，允为中国画汲古出新之典范。大千书艺，得曾、李两师传授，奇崛多姿，参以黄山谷之纵横驰骋，盘纡曲折。喜特展其撇笔，酌采篆隶结构入行楷，体貌自成，郁勃豪迈。

书画之外，篆刻实为大千成熟最早而又最鲜为人知之艺。乃师曾、李二老晚年用印均出大千手镌，具为其治印近三千方，无暇于此。大千用印至为讲究，尝先后请王福庵、陈巨来、方介堪、王壮为等数十位名家为其治印近三千方，若干年换一批。大千曾云："工笔宜用周秦古玺，元朱满白。写意的可用两汉官私印信的体制。"指出画作风格，与所用印章风格宜相配合。其著作有《大千居士己巳丑后所用印》（门人辑）、《大千印留》（方去疾编）、《张大千诗文集编年》（曹大铁、包立民编）等。

工有天信始画刻

玺之徵通

利大用日父工石玺寿阴山

大重拙

馆花莲金

年长丁图

堂草凤兰

中国著名书画家印谱 张大千

乘小见眉须透冷

人巴里下

好长春

舍精邪摩

舍精邪摩

千千千

爰张

印私爰张

印之爰张

斋砚大

爰张川西

(印珠连)爰张

舍精耶摩

玺之爰张蜀西

中国著名书画家印谱

张大千

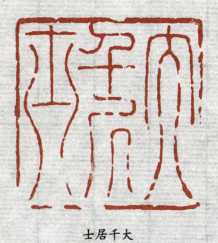
大千居士

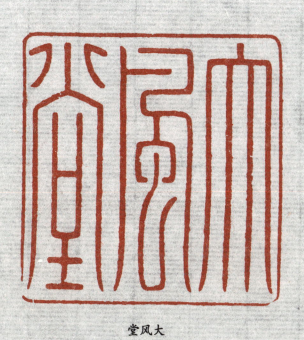
大风堂

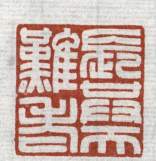
摩耶精舍

印之画书千大字爱张

老难天共长

不犹人

济

七一

七二

中国著名书画家印谱

张大千

张鲁盦(一九〇一—一九六二)近现代书法篆刻家、收藏家。原名锡诚,字咀英,所居号望云草堂。浙江慈溪人。主要活动于民国时期。

其家为世传药材巨商,鲁盦不乐此道,而有志于诗书、篆刻。刻印初学赵次闲,继研秦汉宋元印章,以至近代皖邓诸家,广收古今印及历代印谱,以备参考。每有所获,即叩师门,请审定,并与诸同学切磋辨析。积年既久,所获渐多,共得古今印章四千余钮、历代印谱四百余种。二十七岁得游于赵叔孺之门,时聆益深。鲁盦刻印,工秀隽雅,虽古玺汉印及明清诸家无不取法,然实得邓石如意趣为多,惜气势稍逊,所好益深。尝闻先生以五百金购得邓石如「雷轮」「子奥」「守素轩」「古欢」「燕翼堂」五面印,另一侧为包世臣长跋,时人莫不诧为豪举。因邓印传世绝鲜,鲁盦乃遍摹散见各谱所载,凡百数十印,辑成《鲁盦仿完白山人印谱》二册行世。

鲁盦对印坛之贡献,一是自行开发研制印泥、刻刀,以飨印林。二是二十世纪五十年代中叶,在上海筹组中国金石篆刻研究社,躬任其劳。三是在于印学资料之搜集与整理。所藏印谱宏富,明刊本三十余种,清初及乾嘉刊本百余种。光绪成谱的《十钟山房印举》,吴大澂以纹银数百两助陈介祺钤拓,得陈赠每部百册之精拓大本装三部,后归其孙吴湖帆,鲁盦以一千四百元让得一部,在四十余年前,此值已不啻宋刊元椠。高式熊据其所藏,编成《鲁盦所藏印谱简目》,计分秦汉以来官私印谱、摹刻官私印谱、名家篆刻印谱、名家所集印谱四卷,而以鲁盦藏印自辑制谱目附焉。鲁盦去世后,其子秉承遗志,倾其所藏捐赠给西泠印社,现印社辟望云草堂纪念室以收藏展示。

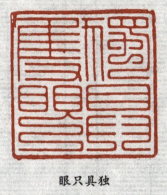

眼只具独

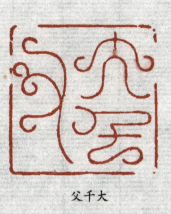

父千大

物长室艺道氏许

中国著名书画家印谱

李尹桑(一八八二—一九四五)近代书法篆刻家。原名茗柯,以字行,别署楨柯、壶父、秦斋。所居号有宣灵馆、宣灵残瓦之室、长生安乐之室、双清阁、南越双镜斋、大同石佛龛等。原籍江苏吴县,幼随父秋泉由原籍迁广州,后改籍广东番禺。

时黟县黄士陵(牧甫)先生应广东巡抚吴大澂之聘,曾主广雅书局校书堂事。尹桑之父雅好文翰,富收藏,与牧甫交好,乃以四子雪涛、六子若日、七子茗柯同师牧甫,兄弟中以尹桑学艺最勤,且善思考,于牧甫之书、画、印,以及文字训诂之学,莫不穷其原委,牧甫极称许之。牧甫北归,尹桑仍钻研印艺不辍,后谭延闿南来,又以诗文及《易》学请益,并随之游幕东南各省,所见益多,收藏日富。中年归粤,潜心金石,日以摩挲古玺印、瓦当、泉货、造像、金石拓本为乐。

近代印坛以专精古玺印而驰誉者,尹桑实为翘楚。今论尹桑篆刻,早年仿汉之作,颇会乃师「平易正直」之旨,线条光洁劲挺,不乏铦锐折直之笔,古朴安祥而又险绝跌宕,若尹桑技止于此,已堪与少牧辈相伯仲。中年以后,更专攻古玺,虽有师法,而白文玺多典雅厚朴,朱文小玺则奇峭峻拔,愈小愈见神妙。沙孟海称尹桑拟玺之作「开风气之先」,此正尹桑高出寻常学黄者处。易大庵亦以古玺延誉,尝与尹桑合刊《秦斋魏斋玺印合稿》,大庵之作一望即知为大庵,而尹桑拟玺,匪独难辨,真是首选。」黄宾虹、赵时棡、余绍宋等诸公皆慕名千里函请刻石,宾公致书云:「开创岭南宗派,成为巨家,足下将无容过让也。」曾与邓尔雅等在广州同组濠上印学社,定期雅集,出版印谱,力持风雅。其著作出版有《大同石佛龛印稿》《异钩室玺印集存》《李玺斋先生印存》《李尹桑印存》等。

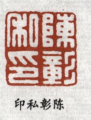

受子

印私彰陈

客越

空长里万

娱自书以

均室

南堂王孙

唐金

高仑之玺

叔瑞

隋斋

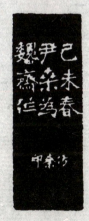
魏斋

中国著名书画家印谱

李尹桑

余绍宋

辛未

少安纪

李尹桑印

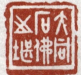
大同石佛之龛

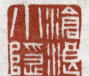
沧浪小隐

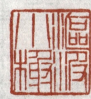
沤波小榭

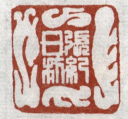
张纪日利（四灵图饰）

中国著名书画家印谱

李尹桑

杨仲子（一八八五—一九六二）近现代音乐教育家、书法篆刻家。原名祖锡，亦名扬子，以字行，号石冥山人、一粟翁、梦春楼主。所居号海燕楼。江苏南京人。精于钟鼎文字及甲骨文书法，擅长以甲骨文入印，徐悲鸿称其为近代以「贞卜文字入印之第一人」。主要活动于晚清、民国时期。

早年读书于江南格致书院，年十六，得庚子赔款留学法国，攻读化学工程，毕业后复往瑞士日内瓦音乐学院再习钢琴、音乐理论、作曲及西洋文学。一九二〇年归国，历任北京女子文理学院音乐系主任、北京大学、中法大学等校法文教授。其时与书画篆刻名家齐白石、陈师曾、姚茫父、徐悲鸿、张大千、王梦白、寿石工等雅集于中山公园水榭，论艺谈心，醉心其中，数十年间乐此不疲。卢沟桥事变后，辗转移徙重庆，居青木关。一九四二年主国立女子师范学院音乐系教务，后改任国立音乐学院院长。抗战胜利，复员南京，执教于戏剧专科学校。新中国成立，任南京市文物保管委员会主任等职。

仲子先生亦颇能作李瑞清之金文与碑体。三十年代初叶出版之《湖社月刊》等书刊，皆可见其书迹。古茂苍雄，是学李瑞清遗法而能变之者。其治印专攻古玺，实以所擅金文巧施于方寸之内，章法错落有致，颇饶官玺韵趣，刀法拙中有巧，古劲厚朴。偶以甲骨文字入印，挺拔简质，古趣盎然。齐白石一九三一年正月为其作白文「见贤思齐」一印，跋曰：「仲子先生之刻，古工秀劲，殊能绝伦，其人品亦驾人上，余所佩仰。」郭沫若题其印集云：「殷契周金秦权汉瓦，怀古幽情凝于一石，碧化苌弘赫有其赤，听之无声中有霹雳。」颇状其妙。其著作有《漂泊西南印集》《怀沙集》《杨仲子金石遗稿》等多种。

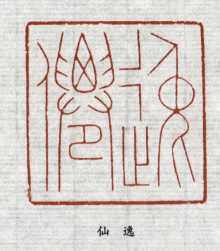

仙逸

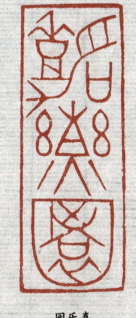

困乐嘉

中国著名书画家印谱

杨仲子

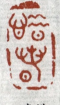
春惜

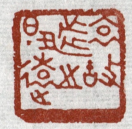
远日之都故哀

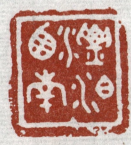
南西泊漂

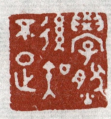
足不知后然学

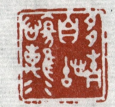
别离伤古自情多

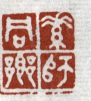
乡同师素

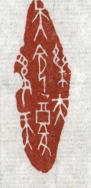
疑奠复命天夫乐

中国著名书画家印谱

陈年（一八七六—一九七〇）近代书画篆刻家，字半丁，一作半痴，又字静山，别号山阴道上人、鉴湖钓徒、蓬莱山民、竹环、竹环斋主人、不须翁、半痴、半翁、半叟、山阴半叟、半丁老、半野老、老复丁、稽山半老、藐世头陀等。斋名有抱一轩、一根草堂、五亩之园、竹环斋、敬涤堂等。辛亥革命后即以号行。浙江绍兴柯岩西泽村人。幼年喜爱绘画，二十岁到上海，入吴昌硕门下，书画、篆刻、诗文均颇受其影响。工书画，以花卉为最擅长，能吸收明、清各家花卉画法而独树一帜。

累世为医，而清贫如洗。六岁丧母，由外婆抚养。十岁外婆亦去世，遂归家纺线织带以补家用。年十四岁，以生活所迫，离家佣工于兰溪。十六岁在钱庄当学徒，始有机会接触笔墨。然性喜书画，苦无良师指导。入沪后经友人介绍名画家任伯年，得获指授，遇吴昌硕后，缶翁热情授以绘画、篆刻要领，追随左右近十载，所得独多。四十岁后居北京，曾以鬻画卖及授徒为生。一九二二年尝在蒙藏院任职，旋辞去。亦曾在北京大学图书馆工作。中年以后，被聘为北京艺术专门学校、京华美术专门学校讲师、教授。建国后，被举为中国画研究会副会长、中央文史研究馆馆员，北京中国画院副院长。虽年登耄耋，仍体健身轻，挥毫作画无倦容，创作热情甚高。山水体近石涛风致浑古。除以花卉及山水著名，亦偶写人物、翎毛、走兽，所作上取青藤、白阳之淋漓痛快，深得缶翁之磅礴浑厚，故能于写实中寓变化，平易中见技巧。

半丁书工四体，行书深得米元章韵趣，颇负时誉。治印遵缶翁钝刀之法，然篆法、章法略异，浑厚高迈，一洗时人浮媚险怪之习，寿石工《杂忆当代印人》诗，其一首为合咏半丁、白石者，陈齐并称，推崇备至。

派浙非

难亦别难时见相

中国著名书画家印谱

陈年

周铁衡（一九〇三—一九六八）近现代书画家。河北冀县人，一说辽宁沈阳人。原名德舆，以字行。号半聋、阿聋、聋叟。斋号半聋楼、清泉堂、东壶斋、晚年又称野香亭、东风新舍等。在其父熏陶下，十七岁随父进京，拜齐白石老人为师，攻诗、书、画、印。他以从医为业，毕业于满洲医科大学。一九二六年留学日本时与郭沫若先生相识，并结为终生挚友。先生早年为东北艺专教授，解放后任东北文物管理处顾问、中国美术家协会会员、辽宁省美协副主席、沈阳市文联副主席等职。

周铁衡在考古学以及中国古代陶瓷、绘画、乐器等方面均有研究成果，尤其对古泉有较深的研究。从一九三八年起收集清代之祖母钱及其它绝少者，达五百品之多。先生为记其事，刻印为「五百钱富翁」。此印作长跋云：「余暇中流览各代古泉，均有其赝，唯清代大泉样多易辨。戊寅七月起，集有清代大泉五百之多，友人咸称余曰富翁，余不避玩物丧志之叹，图余两手泉锈之讥。」其爱泉之情深，藏泉之精绝于印中可见一斑。

其绘画、书法、篆刻曾多次参加各种展览，中国美术馆、各博物馆、美术院校均有收藏。先生在一九四八年担任东北文物管理处顾问期间，除个人捐献文物二百余件外，又动员他人捐献。一九五〇年，为响应保家卫国号召，以其所著《半聋楼印草》百部作义卖捐献，传为印坛佳话。著有《中国古琴潜考释》《东窑考》《妇科扶微》《半聋楼谈画》等多种。

年陈阴山

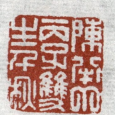
短补长截

秋千生双子丙丁半陈

亭钱选在家

消钩笔一

池砚洗阴山学也

中国著名书画家印谱

周铁衡

周梅谷（一八八一—一九五一）近代书画篆刻家。原名周容，别号百匋室主。江苏苏州人，碑刻高手，能书擅画，博览金石。晚清在苏州护龙街上开设「尊汉阁」碑帖铺。一九二〇年，先生开设一家「寿石斋」，专营碑帖、印章和仿古铜器等数十年。四十以后，始获从吴昌硕问业，因与同门赵古泥交往甚密，故治印布局与刀法，近似古宋人篆法。所刻牙印，名重一时。先生还擅仿古印，某年在冷摊中得旧牙章，以宋人篆法，戏刻「东坡居士」四字，曾赴日本访问，时东瀛人士适有纪念东坡诞辰之举，梅谷以此印示之，主其事者如获至宝，即以巨值购藏，并以影印于纪念集中。

梅谷虽以治印驰誉艺坛，然仿制古铜器之艺，及其刻碑之作，堪称精绝一时。早在二十世纪二十年代，南京紫金山一带修建陵园大墓较多，碑文多为其承制。梅谷绝艺舍此而外，又以仿古铜器超越时流。考商周铜器之仿作，宋人导其先河。而梅谷谙熟铜器之样式、花纹、铭辞体例、书体风格及年代特征，精于雕刻，长于图像，深通金石。初仿铸宣德炉，甚能肖似，继事修补古彝鼎。嗣苏州故家吴大澂、吴云、潘祖荫所藏铜器渐次散出，目验既多，心犀自启，乃与黄桂伦、陶英甫、李汉亭、蒋实善等通力合作，各献所长，大量仿制鼎、战国之鎏金兽件，尤为精致。即擅鉴古物者，亦难判其真赝。曾先后东游七次售其所制，吴启周、卢芹斋经营之「吴庐公司」，争相罗致所作，远销欧美。梅谷生平刻印极多，惜不自珍印稿，晚年著有《古吴周梅谷周甲后留存》等传世。

衡铁

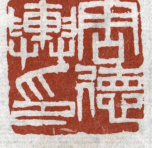

岁十六衡铁年寅壬

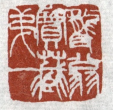

印舆德周

一第藏宝翁章

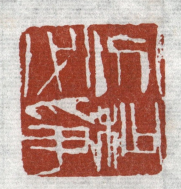

争必秒分

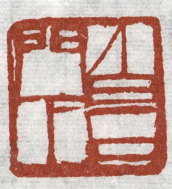

下门石白

孟昭鸿（一八八三—一九四七）近代文字学家、书法篆刻家。字方陆，中年更字方儒，别署放庐。斋名曰宁远堂、静修堂。山东诸城人，出身于仕宦之家，清季庠生。自幼聪颖好学，精于金石篆刻。其篆刻艺术功底深厚，技艺超群。毕生致力文史及考古研究，成就卓著。

书擅汉隶，藏拓甚富，曾自刻印曰『诸城孟氏宁远堂所藏汉碑百种之一』，以钤所藏蜕本；喜法《张迁碑》而参以《华山》《礼器》《史晨》等碑笔意，谨严古厚，卓然名家。治印胎息秦汉，又博采高南阜、丁敬身、邓顽伯、杨龙石、吴缶翁诸先贤意趣，朴茂凝重，老健雄深，著有《放庐印存》《放庐藏印》，又曾集高南阜所治印百余方成《南阜印谱》。

先生致力于汉印文字研究，颇多建树。一九二五年撰集成《印字类纂》（亦名《汉印文字类纂》）四册，郭金范为之序。一九二七年秋，另成《汉印分韵三集》。自序云：『余幼耽篆刻，尤嗜汉印，诸家古铜印谱而外，集字之书，独于《汉印分韵》奉为矩蠖，尝思其书之成，百有余年矣，汉印之后出日益增多，所集印字，不无遗珠之憾。于是广为搜辑，凡袁、谢二氏所未见及未收者，一依其例，手自钩摹，所得又复七千余字，因用姚晏十五举》之例，名曰《汉印分韵三集》。』两书后均由上海西泠印社梓行，存遗稿。所辑古文奇字，多前人所未见，惜已与藏书同付灰劫。曾作《印字类纂续编》，已得千百字，仅佚，一九二一年，先生联同邑中同好竭力搜访，由片断而终成完璧，厥功至伟。先生以另石跋尾，以纪其事。此碑今藏于北京中国国家博物馆。

印之容周

印谷梅周

士居斋见

谷梅

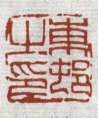

印之村东

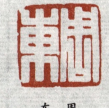

东周

周梅谷

中国著名书画家印谱

孟昭鸿

易孺（一八七四—一九四一）近代学者、书画篆刻家。广东鹤山人，初名廷熹，后得汉印「臣熹之印」，遂改名为熹。字季复，号大庵、大厂、魏斋、韦斋、邠斋、屯叟等。所居曰绝景楼、玦亭依柳词居等。因信奉佛教净土宗，号大厂居士，为黄牧甫入室弟子。精研书画、篆刻、碑版、熟谙音韵、文字源流、乐理等。历任暨南大学、国立音乐学院教授、印铸局技师等。生平自诩：词第一，印次之，音韵又次之。诗文下笔即成，从不起稿，著述宏富。

清末以乡试案首入学，肄业广雅书院，从朱一新、张延秋、廖廷相游，治考据之学。曾求学于上海震旦书院；后又东渡日本习师范，是以通法文及日文。学成回国，以江苏提学陈伯陶之邀，襄助江宁学务，并任南京方言学堂监学。民国初年，尝掌唐绍仪记室，居燕京有年。一度任职印铸局，与唐醉石、王福庵等为同僚。书法初学赵扬叔，舍其婀娜，而益之以豪纵，楷行与篆隶均如此。画则花卉、山水并善，逸笔草草，纯写胸中块垒。论者谓篆刻名重一时，少时曾亲炙黄牧甫，吸取汉印及封泥意趣，所作布局奇肆，刀法雄强，不假修饰，气韵苍古。尤以篆刻名足与吴昌硕、齐白石比肩。一九二一年，大厂居北京，尝与当地金石学者及印人四十余人组成「冰社」，开展学术研究，参加者有罗振玉、丁佛言、姚茫父、马衡、陈宝琛、寿石工、陈汉第、徐森玉、陈半丁、冯心恕等。易大厂任社长，周康元副之，每周雅聚，考释金石文字，鉴别年代，切磋交流，蔚成风气。大厂印款别致，阴刻单刀款，阳刻造像，颇近六朝砖文，古拙天真，皆有情趣。存世有《古溪书屋印集》《诵清芬室藏印》《韦斋曲谱》《大庵印谱》《魏斋玺印存稿》《魏斋印集》《大庵画集》《大庵词稿》《扬花新声》《双清池词馆集》等多种。

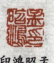
印鸿昭孟

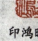
读借陆方

鸿昭孟

邠七字小

作中城围午庚孺方孟

记碑古藏陆方孟城谱

中国著名书画家印谱
中国著名

易 孺

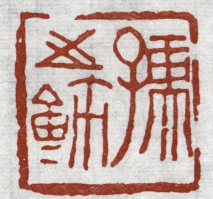

孺之玺

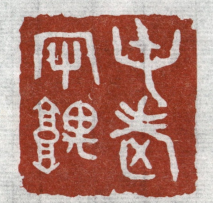

屯老守愚

宜彊

大厂居士

大岸居士

大厂居士孺

延福乡人玺

无尽藏

中国著名书画家印谱

经亨颐（一八七七—一九三八）近代教育家、书画篆刻家。字子渊，号石禅，别署颐渊等。室名有长松房、大松堂等，浙江上虞驿亭人。西泠印社早期社员，长于诗、书、画、金石，时誉为"四绝"。

一九〇三年赴日本就读东京高等师范学校，并加入同盟会。一九一〇年学成回国，任浙江两级师范学堂教务长、校长，兼任浙江教育学会会长。一九二一年创办上虞私立春晖中学并任校长，后任宁波浙江省立第四中学校长。一九二五年离浙参加国民革命，曾任国民政府常务委员、全国教育委员会委员长、国立中山大学代理校长。"九一八"事变后投身抗日救亡运动。一九二七年被推为中央训练部常务委员及浙江省政府委员。他为国家培养了宣中华、柔石、杨贤江、陈建功、丰子恺、潘天寿等一批优秀人才。

其书法得《爨宝子碑》神趣，喜以闲逸之笔出之，兼工篆隶。篆刻嗜自髫龄，其《六十述怀》诗，有"趋庭至乐事，金石尽付与"句。壮岁以后，印艺益进。多喜用汉篆之笔而略参隶意为之，看似平实，然取意高古，别见妙造，朴茂处酷似《太室》《开母》《国山》诸碑刻，时用钝刀，深具古致，非时流所能望其项背者。中岁始习画，曾于民国十五年于白马湖边刻"五十学画"朱文印记之。以绘松、竹、梅、菊为多，寥寥数笔，疏落淡雅，随意挥洒，气势磅礴。一九二五年夏，与于右任、何香凝等好友尝组"寒之友"画会于上海。著有《颐渊印集》《颐渊书画集》《颐渊诗集》《大松堂集爨联》《经颐渊金石诗书画合集》《经亨颐日记》等行世。

洛效氏梁

室芬清诵

霈沛日字

室环双汉

中国著名书画家印谱

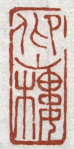
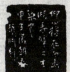
仰山楼

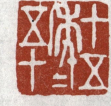
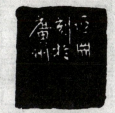
十五年年五十

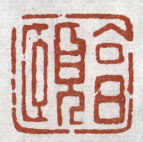
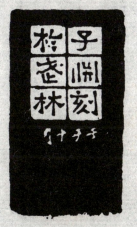
颐亨

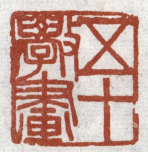

画学十五

经亨颐印

山边一楼

牛梦六十年

友之寒

岭庾到曾

养 修

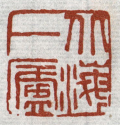
庐一海北

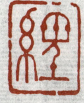
经

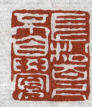
觉自不尺百松长

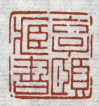

书藏颐亨

经亨颐

吉 贞

者尊颐

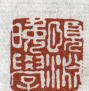

学晓渊颐

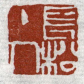

人主松长

恙无渊颐

金城（一八七八—一九二六）民国初期书画篆刻家。一名绍城，字巩伯、拱北，号北楼，别署藕湖。浙江归安人（今湖州）。山水花鸟皆能，兼工篆隶书和治印，旁及古文辞。他是中国画家中较早接触西画者。光绪二十八年（一九〇二年）负笈欧洲，攻读于英国监司大学，习政治经济，课余之暇，不废绘事。一九〇五年回国，后在北平任官职。一九一九年，北楼发起组织中国画学研究会，自任会长，周养庵副之。一九二〇年五月，中国画学研究会成立，金城主持日常会务。以"中国画学因潮流趋新，转又渐晦，为提倡风雅，保存国粹"为宗旨，开讲坛，别宗派，授笔法，学者蔚然宗之，风气为之一变。其治印，始自少时，初宗西泠八家，居北京后，广师古代玺印，印资益广，陈师曾评金城刻印云："纵横各家，无所不可，奇哉奇哉！"推许备至。一九二六年，金城病故于上海。其门人二百余人与其长子潜庵改会名，创立湖社画会，以北楼哲嗣金荫湖为总干事，编辑《湖社月刊》凡一百期。并搜集遗作，刊成《藕湖诗草》《北楼论画》诸书。日本书画家对其颇为崇仰，曾在北京举办《中日绘画展览会》，交流中日墨艺。金城二弟金绍堂，字仲廉，号东溪；四弟金绍坊，字季贤，号西涯，皆能书擅画。庞莱臣称"一门风雅，驰名海内，专美于前矣"。

先生留学的二十世纪初，正是法国印象派影响欧洲艺术的盛期，也影响了对西方艺术怀有浓厚兴趣的金城。他，认为西方艺术与中国宋代绘画的精神暗合，由此他主张工笔为中国画学的正宗，而写意为别派。金城的山水画除了大量临摹古画外，许多创作都包含着他对现实生活的真实感受和观察。

楼寒培

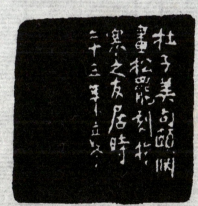

松古画人几下天

中国著名书画家印谱

金 城

费龙丁（一八七九—一九三七）字剑（见）石，别号阿龙、长岸行人。松江县人（今属上海市），家居南门外长堤岸。后得秦瓦一方当砚，中有"维天降灵，延元万年，天下康宁"十二字，称十二字砚，因易单名曰费砚，而以龙丁为号。晚年既信佛，又信耶稣，故别署佛耶居士。书工行、楷，篆摹石鼓，精刻印，力学不倦。其妻李华，为上海名人李平书之妹，也擅书画。李家平泉书屋中多藏名家手迹，龙丁得以观摩，因而造诣更深。早期入南社，曾与社友李息霜创建金石组织「乐石社」于杭州。参加编辑《乐石集》。

清光绪二十四年（一八九八年），留学日本，攻读数理兼美术。回国后，一度在广西测量学校任教职。后从吴昌硕为师，艺益精进，名闻江浙沪一带。偶涉笔作山水画，意境高远。所居名「瓮庐」，藏有不少书画、文物精品，一时知名人士如冯超然、陈陶遗等都是瓮庐常客。民国十三年（一九二四年），江浙军阀混战，瓮庐被占作兵营，所藏书画文物，大部毁失。对于费先生的评价，吴昌硕曾在《瓮庐印策》中题七绝两首：「心醉摩崖手剔苔，臣能刻画古英才。依稀剑术纵横出，何处媛公教舞来。」颇加称许。邓散木《篆刻学》曾谓：「传吴氏（昌硕）学者，王贤字个簃，江苏海门人；费砚字龙丁，别署佛耶居士。各能略得一二。」日本侵略军进迫松江时，仓皇出走，途遇日军，不幸遭弹击罹难。

先生著有《瓮庐丛稿》《瓮庐印存》（又称《佛耶居士印存》）《春愁秋愁词》，今皆散失无存。朱孔阳曾拓有金白仲和费龙丁所刻印章，名《白丁印谱》，并藏有费龙丁夫妇所写诗稿。

桥 铁

作后十三龛释

寿长缕世

章之藏收斋学盂

阃县陈宝琛伯字孜号盦印

博 轩

中国著名书画家印谱

费 龙 丁

贺培新（一九〇三—一九五二）近现代书法篆刻家。字孔才，号天游，笔名贺泳。斋名天游室、潭西书屋。河北武强人。被称为齐白石「第一弟子」，有才情，最得齐翁之法。主要活动于民国时期。培新未冠即嗜书法篆刻，书学于秦树声，篆刻则问艺于齐白石，得其神髓，用刀恢宏雄放，面目虽近乃师，然不喜献侧作势。在贺孔才出版的印集序言中，白石老人对他评价道：「消愁诗酒兴偏赊，浊世风流出旧家。更怪雕镌成绝技，少年名姓动京华。」一九二七年，齐白石又为孔才的印集题词道：「商也起予余愿足，无情何不慕南狐。小技哪应从白石，壮夫怜汝宦情违。高人可做今难做，不见湘山未敢归。贺生刀笔胜昆吾，截玉如泥事业殊。画家王雪涛与（孔才）先生同为老仁弟已将蓝出青，丙寅、丁卯两年所刊印共得六本，余为题记之。」可谓嘉许备至。王北岳《印林见闻录》云：「白石老人性倔强，门下从客三千人，然偶有不适，即摒之墙以外。孔才人门人，所绘花鸟直逼老人。……三十以后，以先秦古玺为依归，隽逸错落，变化不可端倪。著有《武强贺培新印草》（亦名《迁轩印存》）。」

先生历任北平市政府秘书，北平市古物评监委员会委员，中国大学国学系教授，秘书长，河北省通志馆、国史馆编纂，文名甚著。今台湾著名篆刻家王北岳，即培新得意弟子。一九四九年四月，贺孔才将自清朝乾嘉年间起二百年来家藏的图书一万二千七百余册、文物五千三百七十件无偿捐献给国家，曾获嘉奖。后被聘任为中央文化部文物事业管理局办公室主任。著有《天游室文编》《潭西书屋诗钞》《说印》等多种，皆为时贤所重。

庆善

尚斋

亦与之为婴儿

兔公词翰

吴氏稚鹤

中国著名书画家印谱

贺培新

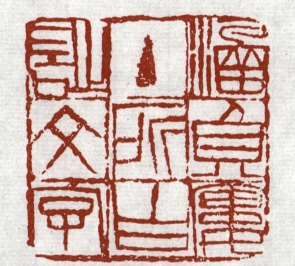
涵负楼主所作诗文字

中国著名书画家印谱

贺培新

赵石（一八七四—一九三三）近代书法篆刻家，江苏常熟人，字石农，号古泥，以号行，又号泥道人。其弟子中极富盛名者，有邓散木等。其女赵林，篆刻得家传，极道健爽利，女印人中仅见也。

其父系药农，在塘市设小药肆。赵石仅读三年私塾，即在药铺习业，不久往金村药店当学徒。后奔苏州寒山寺出家，未被收纳，返回金村。从此，他白天依药柜读书习字，业余奋发习书练刻，奉手于岳弟子庐（字虞章），得其指引，遂窥门径。年二十，客沈石友家，为其治印刻砚，得观沈氏所藏，学艺日进。吴昌硕与沈石友为莫逆交，时过沈寓，见古泥英年勤学而善之，曰：「当让此子出一头地。」收录门下，乃授以治印要诀。古泥治印四十余年，所作数以万计，论者谓其治印，苍劲古朴，雄厚奔放，章法精当，笔力刚劲，自具面目。有自钤《拜岳庐印存》四十卷，以及沈氏师米斋《赵古泥印存》、庞氏兰石轩《泥道人印存》、陈氏所辑《赵古泥印存》、王哲言《槐荫层晖庐藏印选》等流布甚广。古泥篆刻而外，兼擅书法吟咏，有《泥道人诗草》二卷传世。其书法筑基颜体，骨力道健，雄浑开张，神似翁同龢。曾为翁代笔，以应四方求书者。翁暮年以所用印赠赵石，说：「只有你可以继我。」沈禹钟《印人杂咏》有诗咏之云：「道人笔力挽江河，得力封泥猎碣多。到死不遗来世债，有涯都付铁消磨。」

赵石为人亢直，嫉恶如仇，素敦信重义，乐意助人。其弟早亡，遗下妻室及五个子女，赵石抚育二十年。病危时，他立下遗言，不立后嗣，死后俭丧薄葬，并自己题了墓名为「金石龛」。

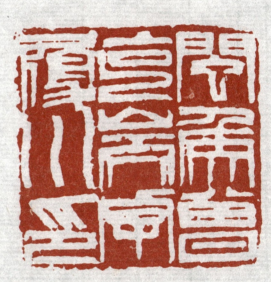

印川履宇尚克曾侯阉

中国著名书画家印谱

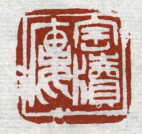
楼牍宝

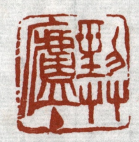
主庐草劲

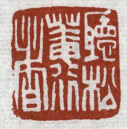
听松庵行者

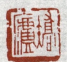
庐桥

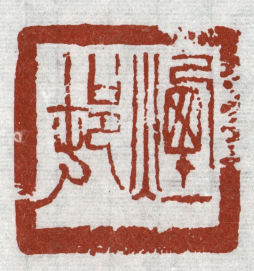
村烟

中国著名书画家印谱

赵石

赵时棡（一八七四—一九四五）初名润祥，后名棡，字献忱，又易名时棡，号纫苌，字叔孺，以字行。浙江鄞县（今浙江宁波）人，清末诸生，福建同知。民国后，隐居上海。家中藏周秦古器百余品，门下纳学生艺自给，在沪上别树一帜，慕名从学者众。

叔孺少慧，善属对，书擅四体，行楷出入赵松雪，作魏碑体则拟赵撝叔，俱得神韵。篆书能为石鼓、阳冰、石如诸体貌，并皆佳妙。画则以马及花鸟为多，人物较少，所画八骏，有一马黄金十笏之称。篆刻尤精谨有高致，初取径赵撝叔，复上追古玺、汉印及元人朱文，气韵超逸，上虞罗振玉、余杭褚德彝极推许之。沈禹钟《印人杂咏》称许：「悲盦家法得心传，壁垒能争岳老贤。」沙孟海在《印学概论》云：「鄞县赵时棡，主张平正，不苟同时俗好尚，取之静润隐俊之笔，以匡矫时流之昌披，意至隆也。赵氏所摹拟，周秦汉晋外，特善圆朱文，刻画之精，可谓前无古人，韵致潇洒，自辟蹊径。」陈巨来《安持精舍印话》云：「迩来印人能臻化境者，当推安吉吴昌硕丈及先师鄞县赵时棡先生，可谓一时瑜亮。」

著有《二弩精舍印谱》，载印三百方。西泠印社所辑《现代篆刻第二集》乃叔孺先生专集，收印一百二十方。先生二十三岁时曾集成《二弩精舍藏印》；三十六岁又集明清名家印为《二弩精舍印赏》八卷。至古印书之编纂，则有《汉印分韵补》六卷，及《古印文字韵林》六卷稿本，未及整理出版。一九五六年，其从侄赵鹤琴为纪念先生逝世十一周年刊印《赵叔孺先生遗墨》等。

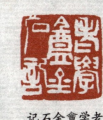

记石金盦学老

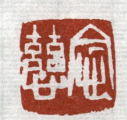

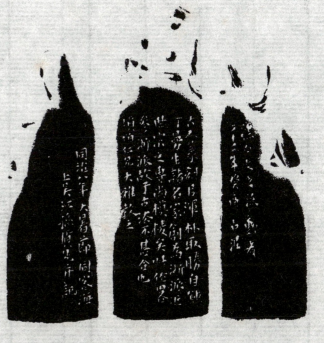

慈念

中国著名书画家印谱
中国著名

破帖斋

寒金斋

赵时㭊印

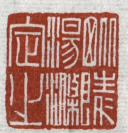
毗陵汤涤定之

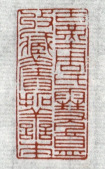
古鄞周氏雪盦收藏旧拓善本

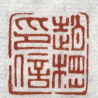

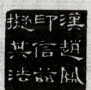
赵时㭊信印

中国著名书画家印谱

赵时棡

钟刚中（一八八五—一九六八）近现代学者、诗人、书画篆刻家。字子年，号桴堂，晚号柔翁，又号柔公。广西南宁人。少极富才气，以诗文见称，光绪三十年甲辰（一九〇四年）进士，时年二十。久居北京之教场胡同，晚年受聘为中央文史研究馆馆员。主要活动于晚清、民国时期。

其性格清奇，襟怀坦荡，自科举废除后，尤致力于金石书画艺术。桴公不满当时社会政治的腐朽污浊，虽负诗词、书画、篆刻诸艺盛名，却不媚权贵，不与世俗合污。《近代印人传》中所载，柔翁一生不喜交际，不乐揄扬，亦从未悬例鬻印，加之性情坦率，俗客来访，每曰："我倦欲睡君且去！"其高洁气节可见一斑。即在北京，知其印艺者亦甚鲜。张牧石先生曾云："翁名不及寿公（石工），而艺实高于寿公也。"实为精辟之论。柔翁于印除远师秦汉外，名家独推崇牧甫，然只略师其布篆之妙，绝不袭其线条之光洁挺锐，而变之以自然跌宕，寓美于朴。柔翁曾云："当今天下印人只有一个半，其一为广东之邓尔雅，吾为其半，余则无印人矣。"

柔翁晚年弟子王任先生评曰："翁治印颇强调刀法必须服从笔法，用刀皆锐，虽薄而略小，然纵横驰骋，刀痕陡直利落，犹以尖笔写浑拙之线条，非功力深厚无以致之也。如中国画有"文人画"，而篆刻亦有所谓"印人印"与"文人印"之别，则柔翁之作当为十足之"文人印"矣。"二十世纪初便有"北方健者"之誉的著名学者、诗人、书画家郭风惠在《赠钟子年先生》诗中对桴公作如是评："定志多运力，深讳有才名。纸贵诗藏稿，石顽铁有声。"先生著有《桴堂印稿》。

四明周氏宝藏三代器

特健药

五百图书之室

中国著名书画家印谱

中国著名

闻一多（一八九九—一九四六）现代诗人、学者、书法篆刻家。原名家骅，号一多，又名多，以号行。湖北浠水人。主要活动于民国时期。

早年读书清华大学之前身清华学校，曾任学生会书记。芝加哥艺术学院习美术。一九二五年归国，历任北京艺术专门学校、上海吴淞政治大学、南京中央大学、武汉大学、青岛大学、清华大学等校中文系、外文系教授、系主任、文学院长等职。其先以新诗驰名字内，后专心致力《楚辞》《周易》《庄子》《诗经》等先秦古籍之校笺与考证，又深于唐诗与古文字之研究，创获甚大。被郭沫若称为「前无古人，后无来者」。他一身正气，抗战蓄髯八年。一九四六年夏，在昆明遇刺身亡。

一多先生曾专攻美术，擅于构图，又谙于甲骨、金文等古文字，故其刻印，高古清刚，迥异凡俗，而又别具风格。早在一九二七年，已操刀为潘光旦、梁实秋、刘英士等友人作印。抗战后期，云南昆明物价飞涨，币值剧贬，先生一月工资，仅能维持其八口之家十日伙食，虽兼昆华中学教职，生活仍极困苦，遂于一九四四年五月在市上多处悬「闻一多治印」牌子鬻印。时有梅贻琦、蒋梦麟、熊庆来、杨振声、唐兰、朱自清、沈从文、罗常培、冯友兰、陈雪屏、潘光旦、姜寅清等十二人具名代定《闻一多教授金石润例》。各界人士素慕先生文名卓著，印艺精微，四方求印者甚众。然先生操守极严，恶官李宗黄遣人以石章求刻，即送数倍润酬，亦严词拒绝。而为友好或学生治印，则不辞辛劳。先生著述新诗集《红烛》《死水》是现代诗坛经典之作，已刊诸《闻一多全集》，凡八集。一九九〇年文物出版社刊行《闻一多印选》。

献芹

抄手苍慰

楼巷干抄手

书后以未已堂梓

寿长恩鸿

蛮南在家

中国著名书画家印谱

唐醉石（一八八六—一九六九）近现代文物鉴赏家、书法篆刻家，原名源邺，字李侯，小字蒲佣，号醉龙、醉农、韭园印匠，别署醉石山农。中年后所作书法、印章皆署名醉石，湖南长沙人。主要活动于晚清、民国时期。

唐氏幼时敏而好学，临池日课，从不间断，据文相质，悠然意远。故宫博物院文物馆在北京初创，祖父极钟爱。十八岁时随外祖李辅耀宦游浙江，后即客居杭州。西泠印社早期社员之一。一九二七年，北伐战争胜利后，唐氏与王福庵、冯康侯相继任职于政府印铸局。唐氏一生有谦谦君子之古风，知无不言，言无不尽。故在北京、南京期间印界同仁对其口碑甚好。一九三四年，西泠印社刊行《现代篆刻第六集》即《唐醉石印存》，可见其早年风貌。一九三六年，他随局西迁重庆，在此邂逅金石学家易均室，诸老各有所长，相互有益善也。抗战胜利后，唐氏寓居上海，挂牌订润以鬻书刻印为自给。建国后，唐氏愈发孜孜于印艺，激励奋发。一九五一年一月，应邀赴武汉出任湖北省文物管理委员会主任，后又兼任湖北省文史研究馆副馆长。一九六二年，他在当地倡导创立东湖印社，被公推为首任社长。西泠印社六十周年大会时，当选为理事。一九九〇年湖北省文史研究馆广收唐氏印蜕五百八十余方，辑印《唐醉石治印选集》传世。

醉石先生印式，风貌各异，兼容并蓄，又不失浙派正宗，是民国期间「浙派」优秀传人，也是西泠印社篆刻创作的代表人物之一。而且其鉴赏之名，至终老仍为学界所称道。

闻一多印

陈毅

少甫

景洙

时代评论社章

李亚罗

冯友兰之玺

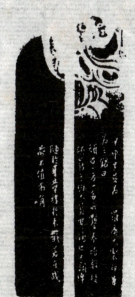

华罗庚印

中国著名书画家印谱

马衡无咎

衡斋藏印

华严室

节厂印泥

石醉

鹤庐诗书画印

华严室

唐醉石

时人缪说云工此

长沙唐源邺印信长寿

屈迹泥涂

李侯

唐源邺

龙喜乡民

唐石伤酰

玺之字文金吉石醉唐

写意随蛇秋蚓春

鸥于滄鹤黄于瘦

字文金吉写石醉

乌袖衫笔弄年穷

舸一浪沧

中国著名书画家印谱

唐醉石

中国著名书画家印谱

唐醉石

谈月色（一八九一—一九七六）近现代女书画篆刻家。原名古溶，又名溶溶，其时蔡哲夫以取晏殊诗「梨花院落溶溶月」句，为她改名月色，遂以之行世，晚号珠江老人。因行十，又称谈十娘。斋名有梨花院落、茶四妙亭、旧时月色楼、汉玉鸳鸯池馆等。主要活动于晚清、民国时期。

少时在广州某庵出家为尼，擅诵经、娴书画，每有斋醮，必居正位。所写经文，娟秀清丽，被名士蔡哲夫讶为才女。民国初年，广州市政当局一度取缔尼姑庵，蔡哲夫曾参与其事，遂使月色还俗，并迎为妾。婚后，哲夫授以墨拓金角之术，研讨书画金石。谈月色篆事之外，还擅画梅，书法尤擅瘦金书。书画之余，更好考古。一九二八年，蔡哲夫夫妇成立了广州第一个考古组织「黄花考古社」，次年月色应聘担任该院发掘专员，并与哲夫共同主持东郊猫儿岗汉墓发掘工作。一九三六年，哲夫应聘北上任南京博物院书画鉴定研究员及国史馆编修，其间曾举办夫妇书画篆刻展览，驰誉一时。时印铸局重设南京，月色以专才获聘用。月色晚年，被聘为江苏省文史馆馆员，曾三次在江苏省美术馆举办个展。先后被选为第三、四届全国妇代会代表、江苏省政协委员、南京市人民代表等。

在其五十余年之篆刻生涯中，虽历忧患流离，而犹锲而不舍，至为难得。沙孟海《沙邨印话》云：「月色故以画梅著称，余但知其能印，未知其并能印。近来时获读所刻印，下笔有法度，盖得哲老与宾虹之指授者」沈禹钟《印人杂咏》咏月色一首云：「韵事红闺似仲姬，侨踪老向白门羁。瘦金字认谈家印，比玉分书未足奇。」先生所印存有《茶丘印草》《茶丘契阔》《中国梅花画的历史沿革》等。

邺源

赏珍父润

鸥沙一地天

中国著名书画家印谱

谈月色

高时敷（一八八六—一九七六）近现代收藏家、书画篆刻家。字绎求，家有络园，遂以为号，别署弋虬。斋名有乐只室、石芝山房、二十三举斋、二镫精舍、两汉镜斋、长生草堂等。浙江杭州人。抗战时定居上海。系西泠印社早期社员，主要活动于民国时期。与兄时丰，时显三兄弟，俱以富收藏，精鉴赏，长于书画篆刻而名重艺林，人称『高氏三杰』。

络园画工山水、松石、墨竹。晚年曾画纹石图十余册，极为鉴赏家所推许。偶亦戏为人物画。篆刻初宗浙派，严于法度，颇为世所重；八十余岁犹能作细小之行书边款。诗人陈兼与读其印集，曾有长诗题之…『络园先生诸艺神，金石刻画尤绝伦。闻名欲叩已化去，今见其作如见人。一石比为一佳士，雅文贴妥与位置。衣襟成削容止闲，方寸中有小天地。艺之进道非须臾，读书养气当有余。人人学古抱秦汉，谁于印外论功夫。两浙自来称印薮，西泠八子开山后。二弩雍穆岳庐奇，先生鼎立在左右。』其印作收入《现代篆刻第一集》《现代篆刻选辑（六）》。而最瞩目者，当推《二十三举斋印搏》。抗战爆发后，为避兵燹。一九三八年至一九三九年，络园与藏印名家丁辅之、葛昌楹、俞序文汇编劫余藏印成谱，四家存印合得明清印人二百七十有三，印作一千九百余方，始于文、何，而迄于吴缶翁等近世大家之作。凡四函二十册，洋洋大观。此为中国篆刻史上之空前巨制，可谓艰苦卓绝，功在不朽。

络园曾以藏印辑成《乐只室古玺印存》

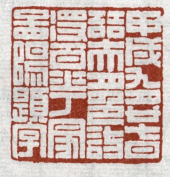

游上争力

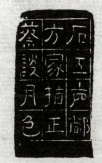

斋芜蝶

虹宾黄

中国著名书画家印谱

高时敷

黄宾虹（一八六五—一九五五）近现代书画篆刻家、印学理论家。原名质，字朴存、朴人等，一字予向。因故乡安徽歙县潭渡村有滨虹亭，故题所居为滨虹草堂，中年更字宾虹，且以字行，署号甚多。生于浙江金华铁岭头。宾虹早年受父亲及启蒙师影响，自幼喜作书刻印。十三岁中童子试。十六岁就读金华丽正书院。青年时尝在江苏扬州盐运使署任录事，深感官场黑暗，乃绝意仕途。自一九〇七年起，居沪凡三十年，先后曾任《政艺通报》《国粹学报》《国粹丛书》《神州日报》《时报》等报社编辑，又任商务印书馆美术部主任、神州国光社编辑主任等职，并兼任昌明艺专、新华艺专、上海美专等校教授。一九三七年移居北京。一九四八年应国立艺术专科学校之聘，迁居杭州。所作山水画及古籀行草，金石学遗著多种，世所共誉。宾公逝世后，家人遵其遗愿将全部遗物、遗作捐赠浙江省博物馆收藏，其中即有古代玺印八百余方，宾公自刻而未署款之石章多方。宾公于印学方面贡献良多，曾先后出版《滨虹草堂藏古玺印》《集古玺印存》《匋玺文字合证》《滨虹草堂玺印释文》等多种。

求绎

高璧

房山芝石

阆王梅

信印丰高

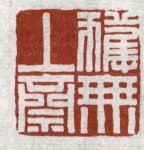

斋上无获

中国著名书画家印谱

傅抱石

童大年（一八七三—一九五四）近现代书法篆刻家。江苏崇明（今属上海市）人。字幼来，号心龛，别署醒龛、心安、性涵等，又号金鳌十二峰松下第五童子。所居曰安居、依古庐、雪峰片石草庐。为西泠印社早期社员。主要活动于晚清、民国时期。

平生刻印极多，出版有《依古庐篆痕》《童子雕篆》等，另有未出版的流传本《瓦当印谱》《无双印谱》《抚古印谱》《古人名印存》《肖形图像印存》等。一九三四年，西泠印社曾出版《现代篆刻》一至九集，每集每家一页，而第八集《童心龛印存》为童大年一人之作，其时童氏刚过三十岁，足见其非凡的艺术造诣和影响力。

童大年是一位擅于吸收和融会贯通的篆刻家，其篆刻作品精致隽雅，形式多样，刀法精能娴熟，姿态丰富，印路很广。在他的作品中，有的是典型的古典印式，有些是明显看到汲取金石文字入印在其创作中的重要作用。他的篆刻一是直接取法古玺汉印；二是多是印从书出的结果，明显看到汲取金石文字入印在其创作中的重要作用。他的篆刻一是直接取法古玺汉印；二是对其篆刻影响最大、最直接的是受明清流派印影响，他广泛地在古代金石文字中汲取营养，使其创作不局限于古代印式而具有丰富性。其各种形式的作品都能达到很高水平，赵之谦印外求印创作思想的影响，他广泛地在古代金石文字中汲取营养，使其创作不局限于古代印式而具有丰富性。其各种形式的作品都能达到很高水平，确是近代印人中的高手。但就个人艺术风格而言，远不及吴昌硕、黄士陵、齐白石突出。孙洵在《民国篆刻艺术》中说：「童氏篆刻虽博涉诸家，究竟未能造就一家之面目，时誉虽高，未能流风后世。」纵观童大年篆刻作品，足以引发后来者深思。

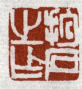

作之石抱

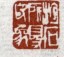

象印得所石抱

石抱傅

卯癸

化大迹轨

后醉往往

书后十七若沫

斋石抱

中国著名书画家印谱

童大年

舸印

庐古依

安所求心存

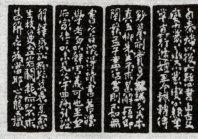
解甚求不

焉知何子童

盦云绿

印年大年

轩帚扫

斋研鼓石

云横气逸

藏堂远竹

屋书荫桐

品绝心铭得所盦朗

中国著名书画家印谱

童大年

谢光（一八八四—一九六三）近现代书法篆刻家。字烈珊，一字磊明，以字行。号玄三、磊庐，因出身于盐商家庭，故曾自号卖盐客。又因家住墨池坊，颜其居曰墨池居，浙江温州人。为西泠印社早期社员，《西泠印社志稿》卷二中有传。建国后任浙江文史馆馆员、温州市文管会委员等职。主要活动于晚清、民国时期。

谢磊明自幼饱读诗书，敦厚朴实，爱看戏，喜收藏，所蓄金石书画甚多，人称富甲浙南。谢磊明藏品中有著名的《顾氏集古印谱》，为海内孤本，所居亦名「顾谱楼」。一九二九年，谢氏将家藏名家作品钤拓成《春草庐印集》六卷出版。一九三五年辑《谢磊明印存》二集由宣和印社印行，前有赵叔孺题签。一九四七年，又辑印作成《磊庐印存》五集。另有《谢明篆书》《磊明印玩》《月冷印谱》等行世。

谢磊明学养广博，精篆书，擅治印，一生临池，刀耕不辍。治印上溯秦汉，下逮明清，后则深受邓石如、蒋仁、吴让之、徐三庚、赵之谦等清代篆刻名家之影响，作品以工稳见长。所作朱文印，兼有邓、吴、徐三家风采，婉转流利，娴娜多姿。所作白文印，用刀爽利，光洁平直，淡静谧，有君子之风。偶亦用大篆入印刻朱文，颇见己意。方介堪曾云：「谢公性傲，一切学问均以我之性之所至为去从，决不肯俯首于某一家。」谢磊明篆刻最为世人称道的当属其所刻之边款。边款以楷书、行书为多，尤以蝇头小楷最见工夫。一九三四年四月所刻「张黑女」印，四面长款，近四百字。他在款末记道：「用勒碑法缩临。」对照《魏故南阳张府君墓志》拓本，真可谓神似，为艺林一绝。他所作《十二花神印玩》印谱，收录印章二十四方，每方两个边款，录诗二首，字字精细，几近微雕，可谓惊人矣。后其家道衰落，一度在温州刻字合作社工作。有名士风度，清贫而不近俗，洁身自好。

盒心

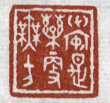

方无更药是安心

中国著名书画家印谱

谢 光

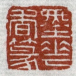
篆香华墨

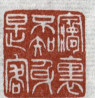
客是身知不里梦

楼卷千八钞手

东里亦荡澹庐主人

人主庐荡澹亦里东

农缡

篆小明磊

祥宗张

疲不此乐

稀依梦魂

音演

好所于聚

疲不此乐

篆作明磊

缘石金结

中国著名书画家印谱

谢光

韩登安（一九○五—一九七六）现代书画篆刻家。原名竞，字仲静。祖籍浙江萧山，而生长于钱塘。诞生于农历九月初六日，时近重阳登高，幼时家人呼曰"阿登"，长则以登安为字号。中岁易号为名，别署登庵、登厂、饮禅、富家山民、耿斋、印农、无待居士、登叟等。所居日容膝楼、玉梅花庵、物芸斋、寒研青灯籀古盦。主要活动于民国时期。

一九三三年韩登安二十九岁时，经王福老推荐，加入了西泠印社，且先后担任西泠印社总干事、东皋雅集总干事、龙渊印社常务监事等职，传承印学，保存金石。建国初，曾入金石书画服务社，藉笔耕刀耘自给。一九五六年五月，受聘于浙江省文史研究馆。

登老能作四体书。行楷风骨峭拔，隶书精严方峻，尤以玉箸篆驰名艺坛，刚健婀娜，兼而有之，受王福老启迪，而体貌愈加瘦挺，转折之处，喜用接笔，线条匀整而劲，当世难与其四。间作山水画，早年尝与唐云、申石伽、王小摩同师王潜楼，画风近"四王"一路，中岁逃难荒村，问业于余绍宋，绘事为之一进，但暮年作画较少。登老篆刻逾五十年，作印近四万方，可见功力之深邃。其印体貌较多，所拟古玺、汉铸平生以篆刻最为人所称道。印、汉凿印，及西泠八家、邓石如、吴让之、徐三庚诸家，莫不得其神妙；所刻细朱文印，观者叹为绝艺，尤其擅作小字印及多字印，即一印百余字，亦安排妥贴，极尽穿插呼应之能事，真印艺中之奇葩。积存印蜕，凡百数十册，主要著作有《登安印存》《岁华集印谱》《西泠印社胜迹留痕》《毛主席诗词刻石》《明清印篆选录》等。诗人沈禹钟《印人杂咏》诗云："洗眼西湖老倍明，奏刀常对众山青。正宗爱效琅琊法，穆穆犹存旧典型。"

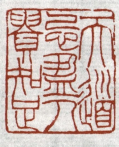

足知贵人盈忌道天

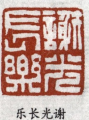

乐长光谢

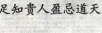

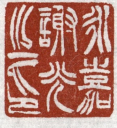

印之光谢嘉永

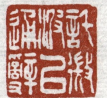

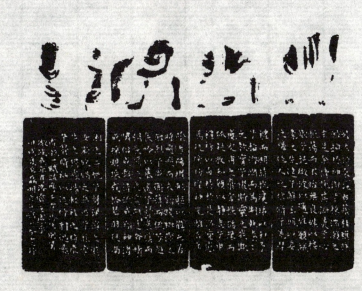

辞通以波徽托

画书僧冷

玉梅花盦

汉三老石室

芋禅

南京图书馆藏

西泠印社

钱唐韩竞字登安印信

不雕

中国著名书画家印谱

简经纶（一八八八—一九五○）近现代书法篆刻家。字琴石，号琴斋，别署千石、万石楼主；斋名有千石楼、万石楼、千石居、千石室、千万石居等。祖籍广东番禺，而诞生于越南。主要活动于晚清、民国时期。

琴斋在海外长大，回国后曾问经史于简竹居，叩书艺于康有为。任职侨务机构于上海，公余之暇，颇攻究古籀文字及诗文书法。沪上名家，诸如易大厂、叶恭绰、吴湖帆、张大千、王秋湄、马公愚、邓散木等，皆时相往还，研讨艺术。曾刻有「海外归来始读书」一印言其志。日寇侵华，一九三七年冬自沪逃难南归，于香港利园山设「袖海堂」，或曰「琴斋书舍」，一时学书者慕名雅集。一九四一年末，日寇占香港，翌年移家澳门，赁居利为旅酒店，教学之余，举办展览，力倡风雅，仍以课徒为事。战后返港，居缆车径一号，颜其居曰「在山楼」，叶遐庵为之书。

琴翁天资睿敏，于书法、篆刻、辞章无所不擅，学古能变，夺其风神，而不为桎梏所囿。其于书，甲骨、彝铭、汉魏碑刻、简牍皆遍习之，时甲骨与简牍初出，深为同道所许。康有为称其篆分苍深朴茂，雄奇古厚，深入汉人之室。篆刻则甲骨、钟鼎、秦诏、封泥钝嘴钢笔蘸墨成之，峭劲遒峻，与刀刻之意相合，尤所究心，甲骨大字多以茅龙书写，小字则借助先生精研书法、篆刻四十余年，博览古器碑帖，篆、隶、真、草饶有金石气。作品浑厚古拙等多有涉猎，著作有《甲骨集古诗联》《琴斋壬戌印存》《千石楼印识》《琴斋印留》《琴斋书画印合集》等。

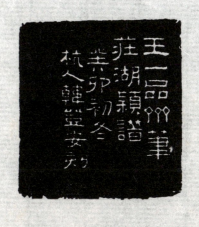

王一品斋笔庄湖颖谱

中国著名书画家印谱

简经纶

玺之仓

纶经

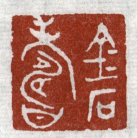
寿石金

玺仓

伯洋南

易物以不

玺之纶经

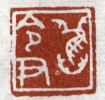
尹令旧

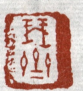
斋琴

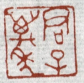
年万子君

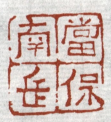
当南保岳

氏简禺番

贞下天为

岳南保当

一其有集齐

玺之纶经

斋琴

中国著名书画家印谱

褚德彝（一八七一—一九四二）近代书画篆刻家、考古学家。浙江余杭人。原名德仪，以避宣统帝溥仪之讳更名德彝。字松窗，守隅，号曰礼堂，别署有汉威、籀遗、公礼、甓师、松窗逸人、舟枕山民、东沙弥侍者等。所居曰食古堂、君子长生馆、郑楼、籀窟、红厓碑室等。

褚德彝一门书香，叔褚成宪、堂兄褚德黻皆工篆刻，侄女褚保权为沈尹默夫人。其幼孤，随祖父读书，年十七成诸生，越四年举于乡。擅书，楷、行皆宗褚遂良，又擅汉隶，均秀劲渊雅。挥洒矜慎，稍不惬意，必为重写，即平素便札草稿，下笔亦一字不苟。篆文侧款，短峭入古，风韵别致。工画，写梅具寒香冷艳。精于金石考证之学，著有《金石学续录》《竹人录续》《武梁祠画像补考》《龙门山古验方校证》《松窗金石文跋尾》《香篆楼胜录》《角茶轩金石谈》《松斋书画编年录》《散氏盘文集释》《审定故宫金石书画日记》《石师录》《续古玉图考》《元破临安所得书画目校证》《汉刻甄微》《学隶浅说》等近二十种，皆为有价值之著述，惜多未及刊行。与黄牧甫、吴昌硕、赵叔孺、王福庵等交契至深。辛亥革命后定居沪上，四方求书及诸藏家出示所藏求为题识者，络绎于门。

先生精篆刻，取径浙宗，而广涉古玺汉印，沉着道劲，笔力挺秀，边款精美如古之碑版。其印非知交不能得，人故无由知之，亦不欲人知也。一九四三年，秦彦冲检其遗箧，得自刻印数十钮，与其子保衡商议辑谱，后邀张鲁盦合作，向友人再假得若干钮，合成百钮，为《松窗遗印》两册行世，精印仅四十部，艺苑珍若拱璧。沈禹钟《印人杂咏》有诗咏其云："文物千年考订真，汉廷老吏是前身。雕虫却费雕龙手，款识精微亦绝伦。"

琴素

爱

浪沧缨濯

玺愚公马嘉永

中国著名书画家印谱
中国著名

褚德彝

玺之彝德

民山枕舟

南蘋

名书画鑒賞

雪盦收藏书画迹印